KB150143

# 오늘도
# 나무를
# 그리다

김충원 쓰고 그림

# "오늘도 나무를 그립니다"

나무를 바라보고 있노라면 늘 마음이 편안해지는 이유는 무엇일까요? 혹시 우리 인간의 DNA 속에 단단하게 각인된 자연에 대한 그리움 때문이 아닐까요. 주말이면 매캐한 매연을 뚫고 도시를 빠져나가는 긴 자동차의 행렬을 볼 때마다 자연의 이끌림이 얼마나 강렬한가를 느끼게 됩니다.

나무와 숲을 그린다는 것은 나만의 방식으로 자연을 예찬하는 일입니다. 자연의 일부를 화폭에 옮겨 담는 과정은 무뎌진 감성을 채우고 오롯이 사유의 시간을 즐기게 해 줍니다. 나 홀로 조용히 자연과 교감하며 무언가를 창조하는 기쁨은 무엇과도 바꿀 수 없는 축복입니다. 어느 정도 표현의 기교를 닦는 수고로움이 전제되지만, 그 보상에 비한다면 아무것도 아닙니다. 그림을 그리는 데 필요한 내공은 오랜 기간에 걸쳐 서서히 쌓아 가는 것이 정석이지만 이 책과 함께 한다면 부담 없이 즐거운 놀이가 되어 더욱 빠른 성장이 가능합니다. 늘 책을 휴대하고 다니면서 짬이 날 때마다 습관처럼 조금씩 그림을 그릴 수 있다면 최고의 효과를 낼 수 있습니다. 또한 '어느 정도 표현의 기교를 닦는' 법을 배울 수 있는 행복한 힐링의 과정이 될 것입니다.

이 책을 마칠 때쯤이면 그동안 무심하게 지나쳤던 나무 하나하나가 완연하게 새로운 느낌으로 보이기 시작하고, 늘 다니던 숲길 또한 신선한 설렘과 진한 감동으로 다가올 것입니다.

그리기를 시작하면 그 나무는 더 이상 그냥 나무가 아닙니다. 그 나무에서 처음에는 보이지 않던 많은 것이 보이기 시작하고, 스케치북을 접고 뒤돌아설 때는 못내 아쉬워 다음에 다시 만날 것을 약속하게 됩니다. 그림을 잘 그리고 못 그리고는 중요하지 않습니다. 내 느낌을 표현해 가는 과정에서 느끼는 즐거움이 중요합니다. 그리면 그릴수록 자연을 향한 경외감이 깊어지고, 나무를 그리면서 느끼는 조용한 성취감은 당신의 삶을 더욱 풍요롭게 만듭니다. 관심이 생기면 좋아하게 되고, 좋아하면 자꾸 하게 되고, 하면 할수록 잘하게 됩니다.

세상에서 가장 조용하고, 품위 있게 스스로를 힐링할 수 있는
취미 활동인 '나무 그리기'를 통해 당신이 행복한 아마추어 예술가이자
진정한 자연 애호가로 거듭날 수 있기를 기원합니다.

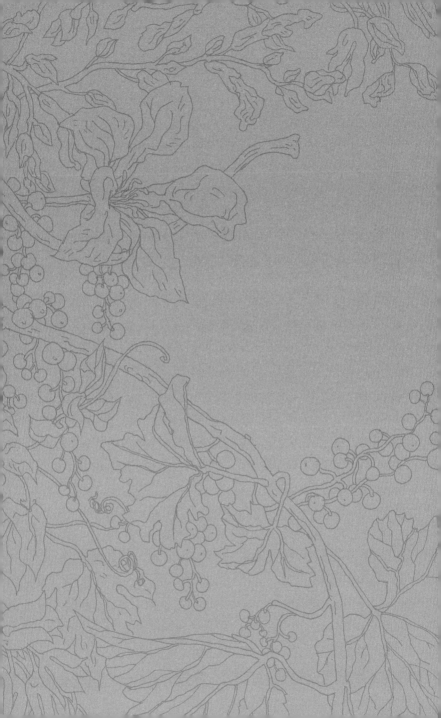

# 1장

## 펜으로
## 그리다

# 잘 보면
# 잘 그릴 수 있습니다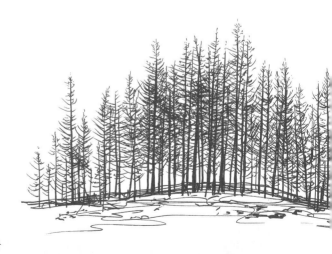

오래전 대학교 신입생 시절의 이야기입니다. 고등학교 때부터 존경해 오던 원로 화가이신 교수님을 찾아뵙고 간청을 해 제가 부족하다고 느꼈던 드로잉을 사사하게 되었습니다. 교수님은 창밖에 보이는 동그란 나무 한 그루를 가리키며 첫 번째 과제를 주셨습니다. 그런데 두 번째 과제도 그 나무였고, 세 번째와 네 번째 역시 마찬가지였습니다. 무엇을 어떻게 고치면 더 좋은 그림이 될 수 있는지 여쭤볼 때마다 교수님의 대답은 한결같았습니다. 그저 "더욱 열심히 나무를 들여다보아라."는 말씀뿐이었습니다. 그렇게 계절이 바뀌었고, 나무의 모습도 바뀌었습니다. 일 년이 지났을 즈음에는 스케치북 다섯 권이 그 나무로 가득 채워졌습니다. 묵묵히 스케치북을 살

펴보신 교수님은 그제야 제게 그리고 싶은 것이 무엇인지를 물으셨고, 저는 엉겁결에 대답하였습니다. "다른 나무를 그려 보고 싶어요." 교수님은 껄껄 웃으시며 이야기하셨습니다.

"대상이 무엇이든 상관없다.
다만 네다섯 번째 스케치북의 맨 마지막 그림을 그렸을 때처럼
잘 볼 수만 있다면, 무엇이든 잘 그릴 수 있다는 걸 기억해라."

저는 교수님의 그 말씀에 알겠다고 자신 있게 대답했던 것으로 기억합니다. 하지만 제가 교수님의 그 말뜻을 가슴으로 이해하게 된 것은 그로부터 많은 시간이 흐른 뒤였습니다. 직장 생활을 하다가 일러스트레이터로, 전 세계 구석구석을 돌아다니며 흔적을 기록하는 여행 스케치 작가로, 그림을 그리는 일이 직업이 되어서야 비로소 드로잉의 의미를 알게 되었습니다.
세상은 내가 가진 안목만큼 보이고, 내가 어떻게 보는가에 따라 세상도 달라집니다. 잘 보고 관찰하고 그것을 표현하는 과정인 드로잉은 세상을 이해하는 또 다른 방식입니다.

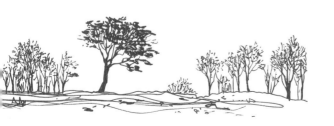

1장에서는 펜 드로잉으로 나무 그리는 방법을 소개합니다.
다소 복잡해 보이고, 정형화된 보기 그림이지만 기초를 닦는다는
마음으로 성실하게 따라와 주시길 바랍니다. 여러분 스스로 자신만
의 감각으로 나무와 숲을 보고, 그릴 수 있으려면 누군가를 따라 하
는 것에서부터 시작해야 합니다. 피카소나 고흐가 그랬듯 치열한
묘사의 과정은 그리기의 든든한 기초가 되어, 그림을 그리는 재미
와 자신감으로 연결될 것입니다.

여러분이 이 책과 시간을 보낸 후에는 자신만의 개성을 마음껏 발휘
할 수 있기를 바랍니다. 나무를 잘 그리게 되면 그림 그리기는 분명
히 재미있어집니다. 진짜 그림을 그리는 재미는 홀로서기를 하는 그
때부터 시작됩니다. 아무쪼록 끝까지 포기하지 않는 인내심과 집중
력을 기대해 봅니다.

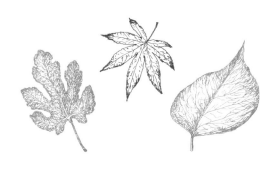

나무를 그리면 그릴수록

나무를 더 그리워하게 됩니다.

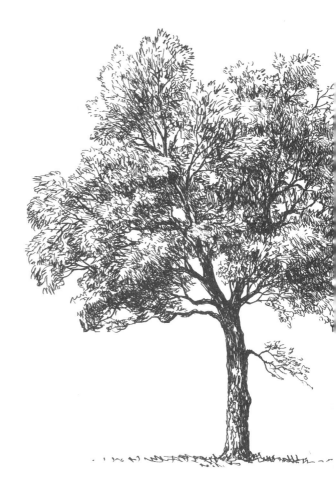

# 나무 그리기는
# 누군가를 사랑하는 것과 같습니다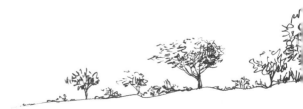

뇌 과학자들의 말에 따르면 사랑에 빠졌을 때와 창작에 집중했을 때의 뇌파는 같다고 합니다. 그래서 똑같은 양의 세로토닌이 분비되어 똑같이 행복감에 빠집니다. 완벽한 사랑을 꿈꾸지만 현실은 냉정하듯, 드로잉 또한 늘 한계가 있기 마련입니다. 그러므로 어느 정도 선에서 만족할 수 있는 여유, 갈등이 있어도 쉽게 포기하지 않는 열정, 그리고 문제의 원인을 내 안에서 찾아 스스로 극복해 나가는 지혜도 필요합니다.

일에도 사랑에도 우리는 실패에 대한 두려움과 망설임, 혹은 자신감 부족으로 시도조차 해 보지 못하고 인생을 낭비하는 경우가 많습니다. 나무를 그린다는 것은 생각하기에 따라 쉽게 생각하면 쉽고, 복잡하고 어렵게 생각하면 머리에 쥐가 날 정도로 까다로운 것입니다. 사실 복잡해 보이지만 그리기 쉬울 때도 있고, 단순해 보여도 그리기 어려울 때도 많습니다. 그렇기 때문에 미리 걱정하고 두려워할 필요는 없습니다. 의미 있는 도전이라고 판단했다면 생각은 접고 행동해야 합니다.

다음은 집중이 필요합니다. 그림을 그릴 때 필요한 집중은 두 눈을 부릅뜨고 목표를 향해 진격하는 왼쪽 뇌의 집중이 아니라 꿈꾸듯 릴랙스하게 풀어진 오른쪽 뇌의 집중입니다. 머리를 텅 비우고 나무를 그려 보세요. 자신을 옥죄던 걱정과 시름이 차츰 사라지고, 선입견과 고정 관념으로부터 조금씩 자유로워지는 것을 느껴 보세요.

시인 김춘수가 노래했던 '꽃'처럼, 내가 나무를
그리기 시작하면 그 나무는 나에게 특별한 의미가 됩니다.
나와의 관계의 대상이 되고, 때로는 나 자신이 되기도 합니다.
그 나무는 더 이상 그냥 나무가 아닙니다.

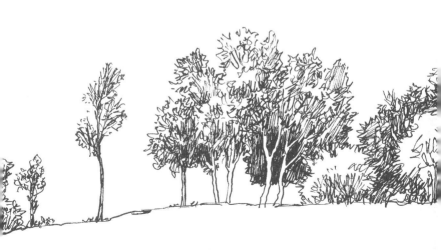

# 나무는
## 가장 편한 그리기 주제입니다 🌳

그리기의 주제 중에 가장 대표적인 것으로 '사람'과 '나무'를 꼽을 수 있습니다.

나를 포함하여 누군가의 모습을 표현해야 하는 '사람 그리기'는 마음에 상당한 부담을 안을 수밖에 없습니다. 일단 좌우의 대칭이 맞아야 하고, 비례와 균형이 까다로우며 무엇보다도 대상과 닮게 그려야 한다는 압박감이 그림을 편안하게 그릴 수 없게 만듭니다. 조금만 다르게 그려도 몹시 어색해 보이고, 펜 드로잉과 같이 라인 스트로크로 표현되는 '사람 그리기'는 상당한 수준에 도달하기 전까지는 제대로 그려 내기가 어렵습니다. 특히 사람의 얼굴은 가장 그리기 어려운 주제입니다. 모든 사람의 얼굴은 기본적으로 똑같은 구조를 가지며, 아주 미세한 차이로 개성이 구별되기 때문이죠. 그 미세함을 선으로 구분 지어 표현한다는 것은 결코 쉬운 일이 아닙니다.

그렇다면 나무는 어떨까요? 나무는 사람과 정반대로 보면 됩니다. 나무의 크기와 생김새는 종류마다 제각각이고 대칭과 비례도 제각각입니다. 심지어 똑같은 수종이라도 똑같은 형태의 나무는 이 세상에 단 한 쌍도 없습니다. 따라서 내 눈에 보이는 느낌대로 그렸다고 해서 어색해 보인다거나 누군가가 보았을 때 잘못 그렸다는 평가를 하기도 어렵습니다. 정해진 기준이 없으니 당연한 일입니다.

닮게 그려야 한다는 강박에서 벗어난 그림일수록 자유로워집니다. 복잡하게 생긴 나무라면 그리는 데 시간이 좀 더 소요될 뿐, 그것이 그리기를 더욱 어렵게 하거나 불편하게 한다는 생각은 들지 않습니다. 사람과 같이 정형화된 형태는 그리는 도중에 스스로 실망하고 실패작이라는 생각에 사로잡히기 쉽지만, 나무는 내 마음 내키는 대로 상상력을 발휘해서 그려도 괜찮습니다.

때로는 의도적으로 잎사귀를 더욱 무성하게 만들 수도 있고, 마음에 들지 않는 가지는 없애 버리는가 하면 나무의 형태까지 내 마음대로 바꿔 그릴 수 있습니다. 내 멋대로 그릴 수 있다는 것은 우리의 상상력을 마음껏 발휘할 수 있다는 의미입니다. 상상력과 표현력이 만나 무언가 새로운 것을 만들어 내는 일을 우리는 '예술'이라고 부릅니다. 누가 뭐라고 하건 내가 재미있어서 하면 그것이 진짜 예술입니다.

이팝나무, 느티나무, 상수리나무, 팽나무,

후박나무, 은행나무, 오리나무, 삼나무…

모양도 가지가지인 최고의 모델들이 당신을 기다립니다.

그림을 배우기 시작하는 초보자에게,

그들은 참으로 편안하고 고마운 존재들입니다.

특별히 정확하게 그리지 않아도,

자신을 아무리 못생긴 모습으로 그려도

그들은 불평하는 법이 없습니다.

# 드로잉은
# 펜과 함께 시작되었습니다

초보자에게 펜은 두렵고 낯선 화구입니다. 한 번 그으면 지울 수 없고, 학창 시절 미술 시간에도 사용해 보지 못했기 때문입니다. 사실 드로잉의 시초는 펜과 함께 시작되었고, 펜의 발달과 함께 드로잉도 발전해 왔습니다. 문구점이나 화방에 가면 수십 종의 다양한 펜이 진열되어 있으며 심의 굵기나 잉크의 종류, 촉의 재질이나 느낌이 저마다 다른 특색을 지닙니다. 이 책의 그림 대부분은 만년필이나 잉크 펜으로 그린 것입니다. 하지만 만년필은 손이 지저분해질 수도 있고, 잉크를 채워 넣어야 하는 불편함에 무겁기까지 해서 꼭 권하고 싶지는 않습니다.

펜은 일단 한 번 손에 익으면 바꾸기가 어려우므로 처음 선택을 잘해야 합니다. 서너 가지 종류를 준비해서 스트로크 연습을 해 보고, 자신에게 가장 잘 맞다고 생각되는 제품으로 선택해서 익숙해질 때까지 연습합니다.

만년필처럼 납작한 촉이나 사인펜 종류는 누르는 힘의 세기에 따라 선의 굵기가 조금씩 달라져서 경쾌한 스트로크를 구사할 수 있는 장점이 있는 반면 다루기 까다로운 점도 있습니다.

일정한 굵기로 그려지는 볼펜 종류는 다루기가 쉽고 일러스트풍의 부드러운 곡선으로 깔끔한 그림을 그릴 수 있지만, 선의 강약 조절이 불가능해서 더욱 세련된 표현에는 한계가 있습니다. 이 책과 함께 연습하기에 가장 적당한 펜은 문구점이나 편의점에서 쉽게 구입할 수 있는 0.3mm 가량의 검은색 하이테크 잉크 펜 종류입니다. 촉이 가늘수록 섬세한 표현이 가능하고, 잉크가 번지지 않아 깨끗한 그림을 그릴 수 있습니다. 빠른 속도로 선을 그었을 때 중간 부분이 옅어지거나 갈라지는 제품은 드로잉에 적합하지 않은 제품이거나 잉크가 떨어졌음을 의미합니다.

펜으로 글씨를 쓸 수 있다면 그림 또한 그릴 수 있습니다. 가장 이상적인 펜 스트로크는 카드 영수증에 사인할 때와 같이 자연스럽고 경쾌하게 하는 것입니다. 그 속도로 그림을 그릴 수 있다면 매우 빠르게 개성 있는 그림을 그릴 수 있을 뿐만 아니라 세련된 완성도를 보여 줄 수도 있습니다.

가늘고 섬세한 선으로 표현되는 펜은 작은 크기의 그림을 그리는 데 용이하며, 휴대가 간편해서 야외에서 나무를 그릴 때 가장 적합한 도구입니다. 손바닥만 한 크기의 수첩에도 충분히 그릴 수 있고, 펜 스트로크에 어느 정도 익숙해지면 흔들리는 버스 안에서도 그릴 수 있습니다. 더욱 정확한 그림을 그리고 싶다면 연필로 밑그림 스케치를 한 다음, 그 위에 펜 드로잉을 마치고 지우개로 연필 선을 지워 내면 됩니다.

잉크를 사용하는 펜은 연필과 같은 중간 톤이 없습니다. 투명 수채화처럼 흐리고 진한 강도에 따라 톤과 굵기가 변화하는 연필은 사실 매우 다루기 까다로운 도구입니다. 펜에 톤 조절이라는 개념 자체가 없다는 것은 그만큼 단순하다는 뜻이고, 글씨를 쓰는 느낌 그대로 그림을 그릴 수 있다는 것을 의미합니다. 화면은 정확하게 먹과 백으로 구분되며 선이 촘촘할수록 진해지고 선의 간격이 넓을수록 옅어질 뿐입니다.

오직 검은색 라인 스트로크만으로 이루어지는 펜 드로잉은 색채가 없습니다. 흰색 바탕을 가는 선으로 까맣게 메꿔 가는 과정이 펜 드로잉입니다. 만약 채색을 하면 스트로크의 미세한 느낌은 색깔의 강렬함에 눌려 잘 보이지 않게 됩니다. 색깔을 대신해 명암의 대비와 순수한 형태의 아름다움으로 주제를 나타낸다는 점에서 펜 드로잉은 흑백 사진과 유사합니다.

화려한 컬러 사진보다 담백한 흑백 사진에 더욱 끌려 본 경험이 있다면 그 사람은 순수한 펜 드로잉의 매력에 빠질 수 있는 감성의 소유자입니다.

# 나무 드로잉을 위한
## 펜 스트로크를 연습합니다

세밀하고 세련된 펜 스트로크는 펜 드로잉의 수준을 의미합니다. 어릴 때부터 젓가락을 사용하는 동양인은 포크와 나이프를 사용하는 서양인에 비해 손가락의 놀림이 좋습니다. 특히 가늘고 무거운 쇠젓가락을 사용하는 한국 사람의 손재주는 놀라울만큼 탁월해서 세계에서 펜 드로잉에 가장 적합한 손을 가진 민족이라고 볼 수 있습니다. 자신감을 갖고 기초 연습을 충실히 하길 바랍니다.

이 책에서 말하는 '스트로크 Stroke'란 종이 면에 펜촉이 닿았다 떨어지면서 만들어 내는 흔적을 의미합니다. 때로는 점의 형태가 될 수도 있고, 긴 선이 될 수도 있습니다. 말하자면 그림을 구성하는 가장 작은 단위가 하나의 스트로크이고, 펜 드로잉은 짧고 긴 스트로크의 조합으로 이루어진 작품이라고 할 수 있습니다. 스트로크는 펜의 종류와 개인에 따라 약할 수도 있고 강할 수도 있으며, 부드러울 수도 있고 단단할 수도 있습니다.

짧게 끊어지는 스트로크를 좋아하는 사람, 유연하게 이어지는 스트로크를 좋아하는 사람, 가는 스트로크를 좋아하는 사람, 굵고 강한 스트로크를 좋아하는 사람 등등 저마다 다른 취향으로 그림을 그리게 되고, 그것이 바로 개성으로 나타납니다.

이 책의 그림은 모두 저의 개성에 따라 그린 것이므로 반드시 똑같이 따라 그릴 필요는 없습니다. 다만 여러분이 각자의 개성을 스스로 찾

을 때까지 필요한 기초 연습 정도로 생각하고 열심히 따라서 그려 보길 바랍니다. 이 책에서의 연습을 마치면 별도의 종이에 반복해서 연습해야 합니다.

무대에 오르기 전, 가수가 발성 연습을 하고 연주자가 악기를 조율하듯 굳어진 손가락의 소근육을 풀어 주는 것이 스트로크 연습입니다. 그림을 그리는 손은 자신이 마음먹은 대로 움직여 주는 손이고, 절대 시간을 투자해야 만들어지는 새로운 기능의 손입니다. 미세한 느낌의 변화에 집중하면서 최선을 다해 보세요.

점과 점을 반듯하게 잇는 직선 스트로크를 연습합니다.

# 해칭 스트로크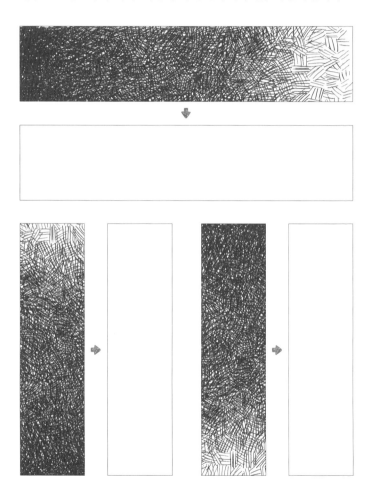

짧은 해칭 스트로크를 겹쳐서 긋는 '크로스 해칭 Cross Hatching '으로
명암 표현을 연습합니다. 다른 종이에 반복해서 연습하길 바랍니다.

크로스 해칭을 단계별로 나누어 연습합니다.

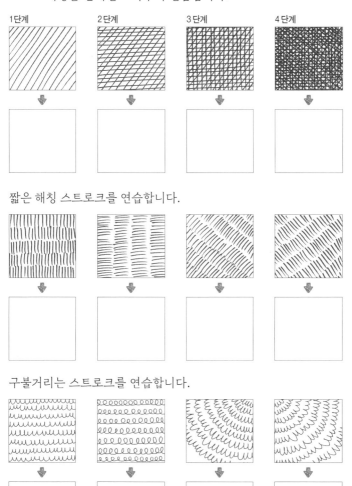

짧은 해칭 스트로크를 연습합니다.

구불거리는 스트로크를 연습합니다.

# 나무의 줄기와 가지는
# 나무 그리기의 중요한 뼈대입니다

나무의 뼈대인 줄기와 가지를 표현하는 연습의 핵심은 가지가 뻗어
나가는 각도와 굵기에 있습니다.

줄기 가장자리로 갈수록 가늘어지는 굵기의 변화는 나무 드로잉의
성패를 좌우할 만큼 중요합니다. 보기 그림처럼 실제 대상이 없이 상
상만으로 그리더라도 자연스럽게 보이도록 평소에 많은 연습을 해야
합니다.

그리는 순서는 줄기의 아래쪽 가장 굵은 부분부터 시작해서 위쪽으
로 올라갑니다. 줄기가 가늘어질수록 펜을 쥔 손의 힘을 빼고, 손가락
을 부드럽게 놀려야 합니다. 줄기에서 뻗어 난 가지는 가장자리로 갈
수록 가늘어지고, 특히 맨 끝부분은 펜을 세워서 바깥쪽으로 살짝 미
끄러지듯이 스트로크해야 자연스러워 보입니다.

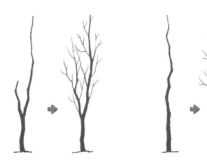

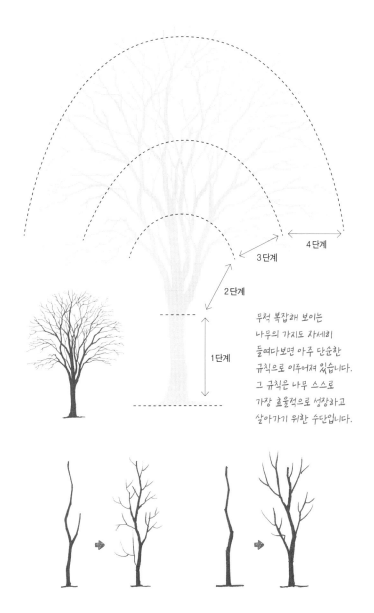

4단계

3단계

2단계

1단계

무척 복잡해 보이는
나무의 가지도 자세히
들여다보면 아주 단순한
규칙으로 이루어져 있습니다.
그 규칙은 나무 스스로
가장 효율적으로 성장하고
살아가기 위한 수단입니다.

# 나무마다 다른 잎 모양은
## 볼수록 신기하고 재미있습니다

나무의 잎사귀를 그리는 연습을 해 봅니다. 잎사귀 드로잉은 나무를 이해하는 기초 과정입니다. 나무는 저마다 다른 형태의 잎을 통해 햇빛을 받아 양분을 만듭니다. 또한 골고루 햇빛을 받을 수 있게 하려고 가지에 잎을 배열하는 방식도 다양합니다. 형태와 배열 방식은 다르지만 모든 잎의 양분을 나르는, 굵고 가는 잎맥은 우리 몸의 핏줄처럼 정교합니다. 잎의 가장자리 윤곽선을 그리고 굵은 잎맥부터 가는 잎맥을 차례로 그리다 보면, 잎사귀 드로잉이 나무 한 그루를 그리는 과정과 다르지 않음을 알게 됩니다.

따라서 잎사귀를 그려 보는 연습만으로도 나무 드로잉이 훨씬 쉬워질 수 있습니다.

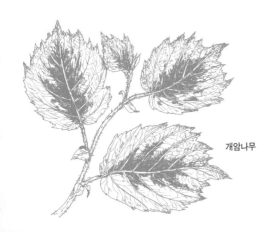

개암나무

가지나 긴 잎맥을 먼저 그린 다음, 잎을 그립니다.

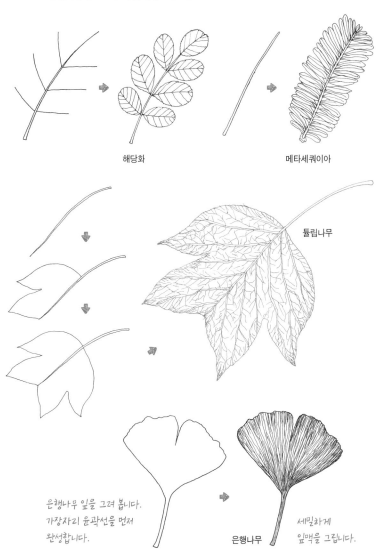

해당화

메타세쿼이아

툴립나무

은행나무 잎을 그려 봅니다.
가장자리 윤곽선을 먼저
완성합니다.

은행나무

세밀하게
잎맥을 그립니다.

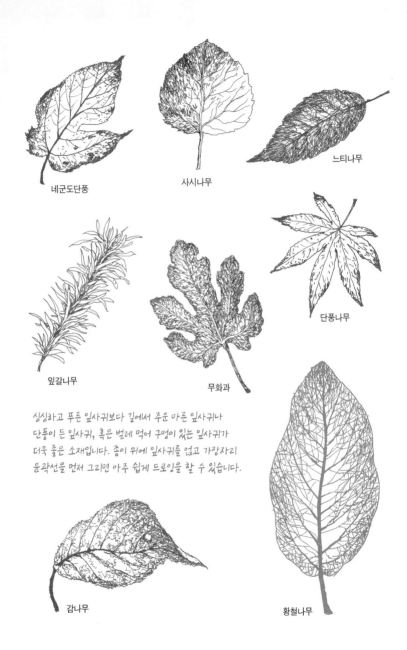

네군도단풍

사시나무

느티나무

잎갈나무

무화과

단풍나무

싱싱하고 푸른 잎사귀보다 길에서 주운 마른 잎사귀나
단풍이 든 잎사귀, 혹은 벌레 먹어 구멍이 있는 잎사귀가
더욱 좋은 소재입니다. 종이 위에 잎사귀를 얹고 가장자리
윤곽선을 먼저 그리면 아주 쉽게 드로잉을 할 수 있습니다.

감나무

황철나무

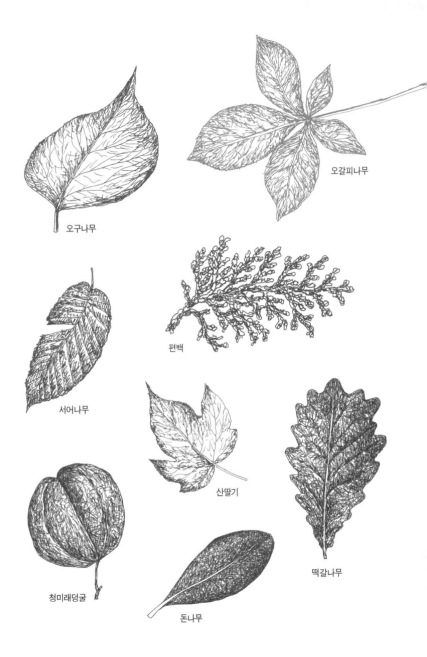

오구나무

오갈피나무

편백

서어나무

산딸기

청미래덩굴

돈나무

떡갈나무

한여름의 무성한 나뭇잎 그리기를 연습합니다.
다소 관념적이고 일러스트적인 느낌이 강하지만
멀리서 바라본 활엽수를 아주 효과적으로
표현할 수 있는 연습입니다.

실제 나무를 보고 연습하세요.
간단하게 밑그림을 스케치한 다음,
어두운 부분일수록 빽빽하게 스트로크를 하면
입체감이 느껴지고 전체적으로 무게감 있는
드로잉이 가능합니다.

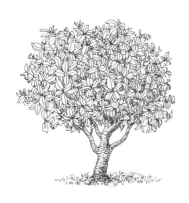

제주도의 대표적인 가로수인
후박나무입니다. 잎의 느낌을
잘 살려서 밑그림 위에
그려 보세요.

# 씨앗을 관찰하며 열매가 달린
# 나무를 그리는 일도 재밌습니다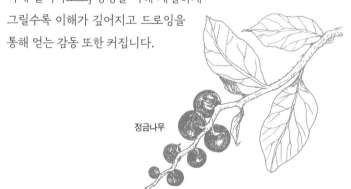

보잘것없어 보이는 작은 열매도 나무를 이루는 중요한 부분이고, 그림을 그려 보면 색다른 즐거움을 발견하게 됩니다.

열매와 씨앗의 그림을 그리다 보면 겉으로 보기에는 비슷하게 보였던 나무들이 열매의 색깔과 형태로 분명하게 구분이 되는 경우도 많아 좋은 공부가 됩니다. 멀찌감치 떨어져서 나무를 그릴 때는 알 수 없었던 독특한 개성과 감춰져 있던 생식의 비밀도 짐작해 볼 수 있습니다. 그림을 그릴 때는 꼼꼼하게 그려 봐야 합니다. 단 한 번이라도 대상을 세밀하게 관찰하고 드로잉해 보면, 그 형태와 특징은 평생 잊히지 않습니다. 드로잉을 하는 과정을 통해 카메라로 수백 번 찍는 것보다 훨씬 또렷한 해상도의 이미지들이 우리의 뇌 속에 저장되기 때문입니다. 결과보다 과정이 중요한 이유도 역시 이 때문입니다. 자세하게 들여다보고, 정성을 다해 세밀하게 그릴수록 이해가 깊어지고 드로잉을 통해 얻는 감동 또한 커집니다.

정금나무

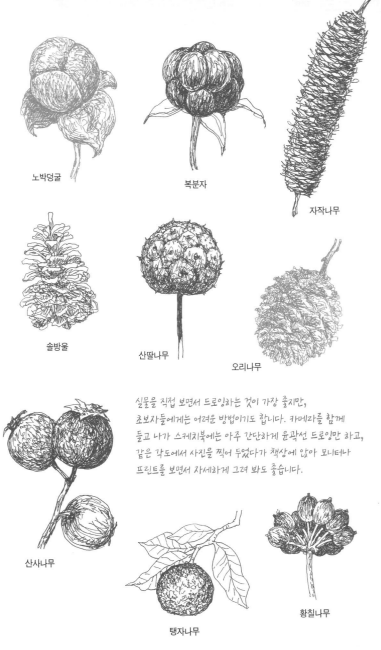

노박덩굴

복분자

자작나무

솔방울

산딸나무

오리나무

실물을 직접 보면서 드로잉하는 것이 가장 좋지만,
초보자들에게는 어려운 방법이기도 합니다. 카메라를 함께
들고 나가 스케치북에는 아주 간단하게 윤곽선 드로잉만 하고,
같은 각도에서 사진을 찍어 두었다가 책상에 앉아 모니터나
프린트를 보면서 자세하게 그려 봐도 좋습니다.

산사나무

탱자나무

황칠나무

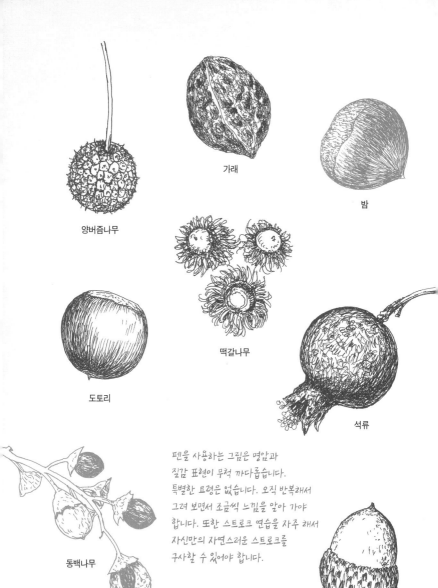

가래

밤

양버즘나무

떡갈나무

도토리

석류

동백나무

펜을 사용하는 그림은 명암과
질감 표현이 무척 까다롭습니다.
특별한 요령은 없습니다. 오직 반복해서
그려 보면서 조금씩 느낌을 알아 가야
합니다. 또한 스트로크 연습을 자주 해서
자신만의 자연스러운 스트로크를
구사할 수 있어야 합니다.

갈참나무

책상 위에 잎사귀와 열매가 달린
가지를 올려놓고 그려 보세요.
무척 복잡하게 얽혀 있는 모습이지만
차분하게 집중해서 윤곽선을 연결해
그리다 보면 어느 순간 짜릿한
창조의 쾌감을 맛볼 수 있습니다.
예술가가 되는 순간입니다.

# 나무껍질을
# 자세히 들여다봅니다

나무껍질을 각각 다른 스트로크로 표현해 봤습니다. 어릴 때는 매끈한 윤기가 흐르던 나무껍질도 나이가 들면 사람의 피부처럼 주름이 생기고 각질이 일어나 갈라지기도 합니다. 자세히 보면 나무마다 조금씩 색깔과 갈라지는 방식이 다름을 알 수 있습니다.

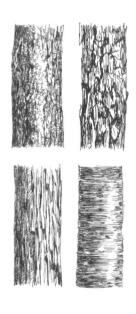
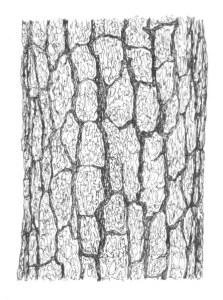

# 이미지 드로잉으로
# 나무를 그려 봅니다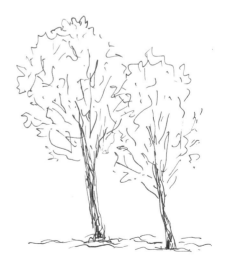

이미지 드로잉은, 대상의 구체적 형태나 명암은 무시하고 크로키를
하듯 빠른 시간 안에 대상의 전체적인 특징만을 파악하여 그리는
것입니다.

먼저 그리고자 하는 대상을 충분히 관찰한 다음, 1분을 넘지 않는
재빠른 스트로크로 단순하게 그려야 합니다. 나뭇잎이 무성한 나무
라면 나무의 가장자리 윤곽선을 중심으로 형태를 파악하는 것이 좋
고, 앙상해 보이는 나무는 줄기의 흐름을 파악하여 느낌이 가는 대
로 스케치하듯 그리면 됩니다.

수첩이나 연습장을 들고
바깥으로 나가 10분 동안
열 그루의 나무를 그려 보세요.
나가는 것이 여의치 않으면
잡지나 식물도감, 혹은 인터넷
웹사이트에서 나무 사진을
찾아, 보고 그리세요.
아니면 이 책 본문의
보기 그림을 사용해도 됩니다.

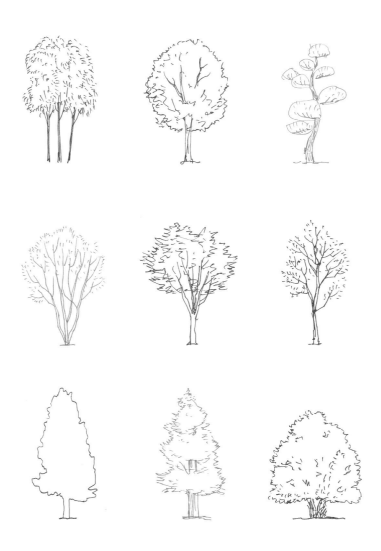

37

# 자유로운 선을 이용한 드로잉

선을 끊지 않고 손의 자유로운 움직임에 맡기는 스트로크를 연습합니다. 눈을 감고, 얼음판 위를 누비는 스케이터의 동선을 상상하며 선을 그어 보세요. 이 연습은 자신만의 개성 있는 곡선 스트로크를 만들어 가는 중요한 과정입니다.

구불구불 이어지는 곡선 스트로크로 나무의 이미지를 만들어 보는 연습입니다. 손가락의 힘을 완전히 빼고 편안한 마음으로 그려 보세요.

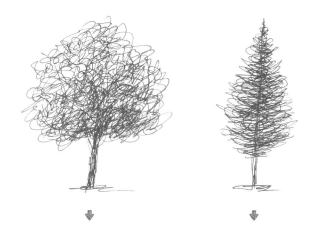

# 나무의 구조를 이해하면
# 균형감 있는 나무를 그릴 수 있습니다

가장 먼저 나무의 줄기와 가지를 작고 간단하게 그려 보겠습니다. 본격적인 드로잉에 앞서 준비 운동을 하는 기분으로 기초 연습부터 시작합니다. 나무는 종류마다 서로 다른 형태의 줄기와 가지를 갖고 있으며, 우리 몸의 뼈대와 혈관과 같은 역할을 합니다. 모든 나무는 비바람을 견디고 잎과 열매를 지탱하기 위해 저마다 가장 안정적인 구조로 되어 있으며, 그 구조를 제대로 이해하지 못하면 엉성하고 균형감 없는 나무 그림이 됩니다. 간단하게 그린 오른쪽 보기 그림은 주변의 나무 가운데 가장 대표적인 여섯 가지 구조를 골라 본 것입니다.

형태는 다르지만 공통적으로 나무들의 모든 줄기와 가지는 가장자리로 갈수록 가늘어집니다. 오른쪽 보기 그림을 잘 보고, 옆의 밑그림 위에 펜이나 연필로 그려 보세요. 그리는 순서 역시 가장 굵은 가지로 중심을 잡고 점차 가는 가지로 진행합니다. 최대한 깔끔하게 <u>스트로크해 보세요.</u>

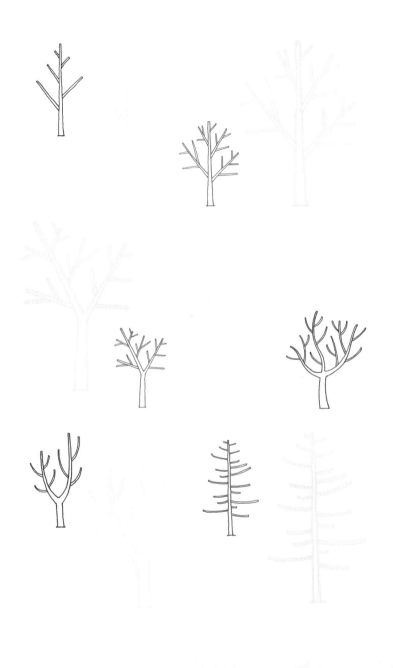

이번에는 잎을 중심으로 간단한 드로잉을 연습합니다. 모든 나무는 잎이 풍성할수록 그리기가 쉽고, 가지가 많이 드러날수록 까다롭습니다. 잎이 풍성하면 나무의 전체적인 볼륨감을 잘 나타내야 하고 잎사귀의 형태보다는 명암, 즉 그림자를 표현하는 것이 중요합니다. 잎을 중심으로 그릴 때는 잎의 가장자리 윤곽선을 먼저 그리는 것이 좋습니다.

보기 그림을 잘 보고 나무의 형태에 따라 어떻게 다르게 표현되는지를 이해한 다음, 오른쪽에 두 번씩 연습해 보세요.

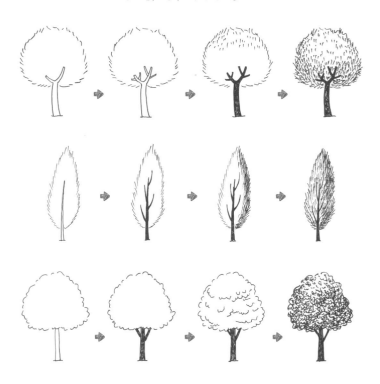

이번에는 줄기와 가지를 중심으로 잎까지 그리는 것을 연습합니다. 나무를 그릴 때 매우 중요한 요소 가운데 하나는 줄기와 잎을 구분하는 표현의 기술입니다. 무조건 진하게 그리면 줄기와 잎이 서로 엉켜서 구별이 되지 않습니다. 자작나무처럼 줄기가 잎보다 밝게 보이는 경우를 제외하고, 대부분은 줄기를 실제보다 좀 더 어둡고 진하게 표현하는 것이 좋습니다. 펜을 사용하는 경우에는 줄기 부분의 선을 좀 더 굵고 강하게 칠해서 안정감을 줍니다.

나무의 중심이 되는 줄기를 위에서 아래로 조금씩 굵게 그린 다음,
곁가지를 그리고 잎을 그려서 마무리합니다.

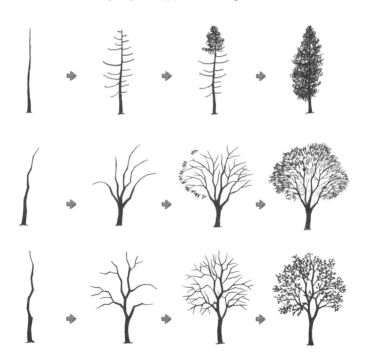

까다로운 표현인 만큼
많은 연습이 필요합니다.
마찬가지로 두 번씩
그려 보세요.

# 나무는 저마다
# 다른 개성을 지니고 있습니다

스트로크의 방향이 달라지면 그림의 전체적인 느낌도 달라집니다.
스트로크가 강할수록, 그리고 촘촘할수록 어두워지는 것이 명암 표
현의 기본입니다. 보기 그림을 잘 보고 두 번씩 연습하세요.

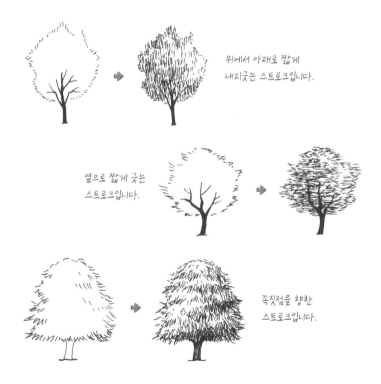

위에서 아래로 짧게
내리긋는 스트로크입니다.

옆으로 짧게 긋는
스트로크입니다.

꼭짓점을 향한
스트로크입니다.

나무는 저마다 다른 개성을 지니고 있습니다. 그리기를 시작하기 전에 대상이 된 나무를 세밀하게 관찰하고, 나무의 전체적인 특징을 파악하여 어떤 느낌으로 표현할 것인지를 결정해야 합니다.

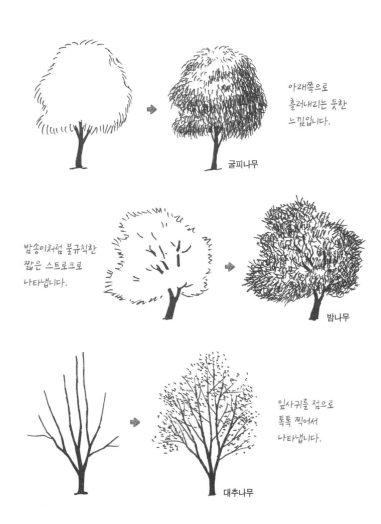

아래쪽으로
흘러내리는 듯한
느낌입니다.

굴피나무

밤송이처럼 불규칙한
짧은 스트로크로
나타냅니다.

밤나무

잎사귀를 점으로
톡톡 찍어서
나타냅니다.

대추나무

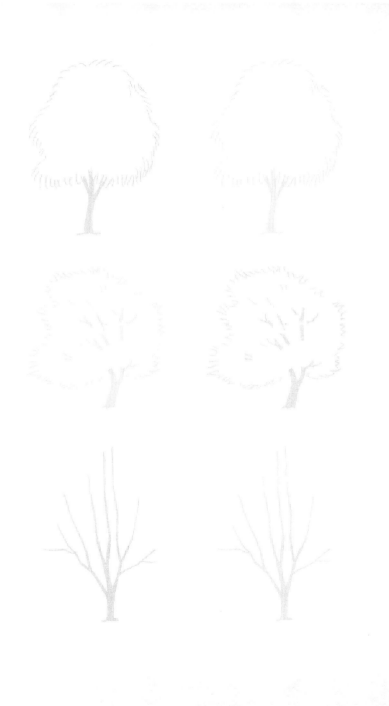

버드나무와 벚나무, 그리고 아름드리 느티나무를 연습합니다. 지금 연습하는 보기 그림은 모두, 실제 대상을 보고 그린 것이 아니라 저의 상상으로 그렸기 때문에 매우 관념적이고 도식적인 표현임을 미리 알려 드립니다.

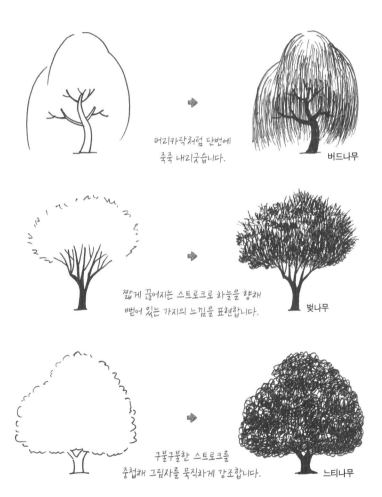

머리카락처럼 단번에
죽죽 내리긋습니다.

버드나무

짧게 끊어지는 스트로크로 하늘을 향해
뻗어 있는 가지의 느낌을 표현합니다.

벚나무

구불구불한 스트로크를
중첩해 그림자를 묵직하게 강조합니다.

느티나무

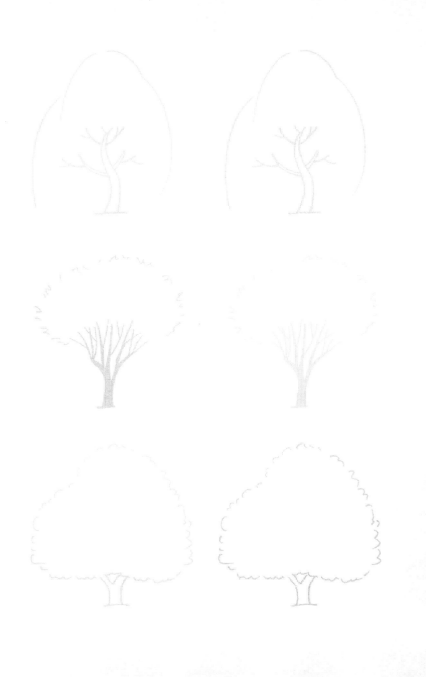

마지막으로 세 그루의 침엽수를 연습해 봅니다. 침엽수는 잎의 표현이 무척 까다로운 나무입니다. 기초 연습이니만큼 명암 표현보다는 잎의 형태를 표현하는 것 위주로 연습해 보세요. 지금까지 연습했던 내용은 앞으로 여러분이 현장에서 스케치할 때 매우 유용하게 활용할 수 있습니다.

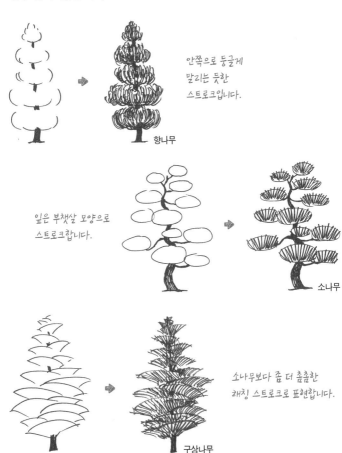

안쪽으로 둥글게
말리는 듯한
스트로크입니다.

향나무

잎은 부챗살 모양으로
스트로크합니다.

소나무

소나무보다 좀 더 촘촘한
해칭 스트로크로 표현합니다.

구상나무

별도의 연습장에
시간이 날 때마다
반복해서 연습하길
바랍니다.

# 펜을 이용한 사철나무 그리기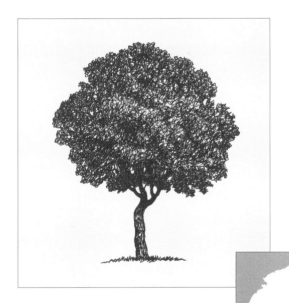

## 구도 정하기

초보자에게 가장 부담스러운 일은 그림을 그리기 전에 구도를 결정하는 것입니다. 구도를 잡는 것은 사진을 찍는 것과 비슷한데, 보기처럼 배경을 그리지 않고 주제만 그릴 때는 배경이 곧 여백이 됩니다. 이 여백을 '네거티브 공간'이라고 하며 이 공간의 크기로 구도를 생각하는 것이 좋습니다.

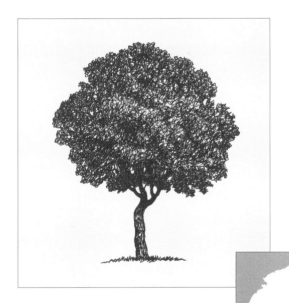

오른쪽 보기의 짙은 색 부분이 네거티브 공간입니다. 구도를 결정할 때 '그림을 얼마나 크게 그릴까?'가 아니라 '이 네거티브 공간을 얼마나 넓게, 혹은 좁게 할까?'를 생각해야 합니다.

아래쪽보다는 위쪽의 여백이
더 큰 것이 좋고, 양쪽 여백에
약간 차이를 두는 것이
세련돼 보입니다.

여백이 너무　　　적으면
그림이 답답해　　보입니다.

여백이 너무 많으면 작은 나무,
혹은 멀리서 바라본 느낌을 줍니다.

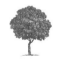

일부를 잘라 내고
그리면 나무는 무척
크게 느껴지고,
과감한 구도가
됩니다.

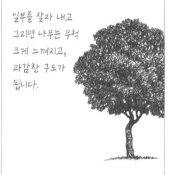

나무의 형태나 개수에 따라 화면을
가로로 선택하는 것도 좋습니다.
이때 좌우 대칭은 재미가 없습니다.

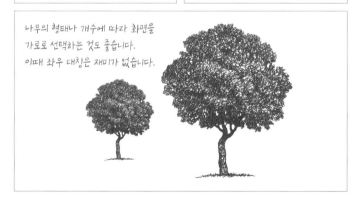

## 펜과 만년필로 그리기

펜의 종류와 그에 따른 표현 방식에 대해 알아보겠습니다. 보기 그림을 참고로 별도의 연습장에 그려 보면서 느낌의 차이를 꼭 경험하길 바랍니다. 이 그림의 실제 크기는 보기 그림보다 두 배 정도 큰 크기입니다.

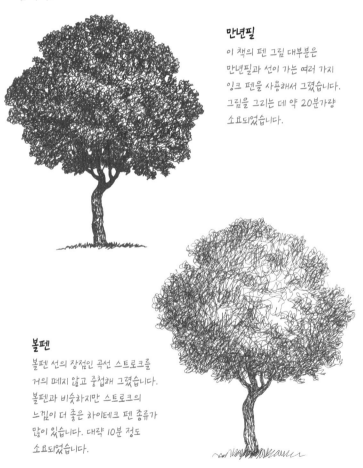

**만년필**

이 책의 펜 그림 대부분은 만년필과 선이 가는 여러 가지 잉크 펜을 사용해서 그렸습니다. 그림을 그리는 데 약 20분가량 소요되었습니다.

**볼펜**

볼펜 선의 장점인 곡선 스트로크를 거의 메지 않고 중첩해 그렸습니다. 볼펜과 비슷하지만 스트로크의 느낌이 더 좋은 하이테크 펜 종류가 많이 있습니다. 대략 10분 정도 소요되었습니다.

### 심이 굵은 사인펜

사인펜은 어느 정도 선의 굵기를
조절할 수 있는 장점이 있지만
초보자가 쓰기에는 버거운 점이
많습니다. 그림을 그리는 데는
약 2분이 걸렸습니다.

### 붓펜

붓의 느낌이 고스란히 살아 있어
경쾌한 드로잉을 가능하게 해 주지만
초보자는 다루기 힘든 도구입니다.
10초 만에 완성하였습니다.

앞의 도구 중 하나를 골라
그려 보세요!

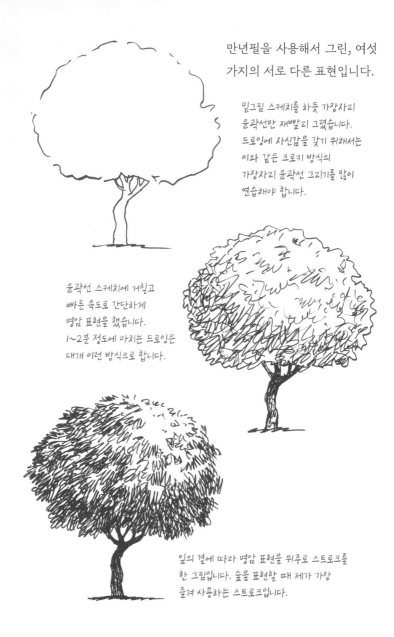

만년필을 사용해서 그린, 여섯
가지의 서로 다른 표현입니다.

밑그림 스케치를 하듯 가장자리
윤곽선만 재빨리 그렸습니다.
드로잉에 자신감을 갖기 위해서는
이와 같은 크로키 방식의
가장자리 윤곽선 그리기를 많이
연습해야 합니다.

윤곽선 스케치에 거칠고
빠른 속도로 간단하게
명암 표현을 했습니다.
1~2분 정도에 마치는 드로잉은
대개 이런 방식으로 합니다.

잎의 결에 따라 명암 표현을 위주로 스트로크를
한 그림입니다. 숲을 표현할 때 제가 가장
즐겨 사용하는 스트로크입니다.

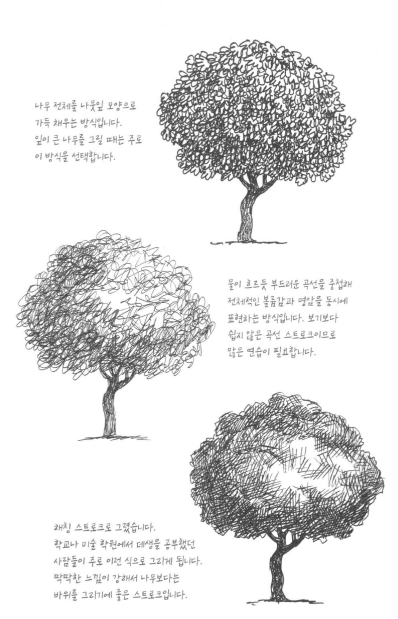

나무 전체를 나뭇잎 모양으로
가득 채우는 방식입니다.
잎이 큰 나무를 그릴 때는 주로
이 방식을 선택합니다.

물이 흐르듯 부드러운 곡선을 중첩해
전체적인 볼륨감과 명암을 동시에
표현하는 방식입니다. 보기보다
쉽지 않은 곡선 스트로크이므로
많은 연습이 필요합니다.

해칭 스트로크로 그렸습니다.
학교나 미술 학원에서 데생을 공부했던
사람들이 주로 이런 식으로 그리게 됩니다.
딱딱한 느낌이 강해서 나무보다는
바위를 그리기에 좋은 스트로크입니다.

이 책에 소개된 밑그림은 대부분 실제 그림 크기보다 적게는 약 80%, 많게는 60% 정도로 크기를 축소하였습니다. 따라서 여러분은 제가 그렸던 그림보다 좀 더 세밀한 스트로크가 요구되는 그림을 그려야 합니다. 작게 그리는 것이 연습에 도움이 될 것이라는 생각도 들지만 아직 그림을 그리기 위한 손 근육이 예민하게 발달하지 못한 초보자에게는 힘들게 느껴질 수도 있습니다.

그러므로 가장 좋은 방법은 이 책에 직접 그림을 그리기 전에 오른쪽 페이지의 밑그림만 별도로 A4나 A3 사이즈의 종이에 적당하게 확대 복사를 하는 것입니다. 복사 상태가 매우 흐릿할 수도 있겠지만 어차피 연습인 만큼 아무 상관이 없습니다. 또한 보기 그림을 의도적으로 흐리게 확대 복사하여 연습용 밑그림으로 삼아도 좋습니다. 책에 직접 그리는 것보다 다른 종이에 그리는 것이 훨씬 편할 수 있습니다. 또한 복사는 원하는대로 할 수 있으니 반복해서 마음에 들 때까지 연습해 볼 수 있고, 또 언제든 구겨서 버릴 수 있다는 편안한 마음으로 그릴 수 있습니다.

보기 그림 대부분은 제가 그동안 이곳저곳을 다니며 기록했던 나무 그림들 가운데 연습용으로 적당하다고 판단되는 것을 추려 수록한 것입니다.

이 책을 모두 마치고 나서 여러분의 개인적인 취향에 맞는
나무와 숲을 찾아 여러분 나름대로의 느낌으로
마음껏 표현할 수 있게 되기를 기원합니다.

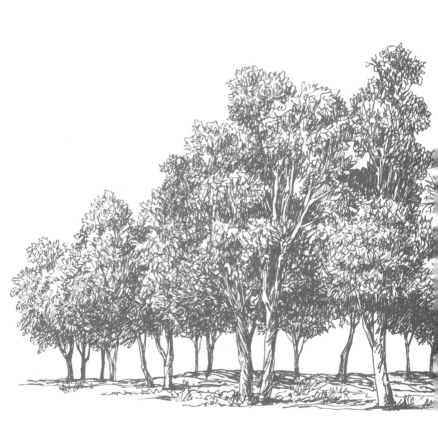

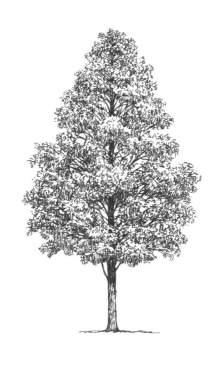

# 튤립나무

튤립 모양의 꽃이 달려 튤립나무라 불립니다.
우리나라에서는 백합나무라고도 부르고, 미국에서는
포플러처럼 빨리 자라 Yellow Popular라고도 합니다.
과천 국립현대미술관에 들렀다가 만난 녀석인데,
손에 든 것이 아무것도 없어서 과천초등학교 앞
문구점을 찾아가 귀여운 캐릭터가 그려진 스케치북과
펜 한 자루를 사서 그렸던 그림입니다.

밑그림 위에 나무를 그려 보세요.

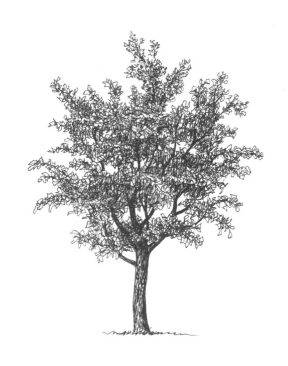

# 산사나무

강의를 마치고, 학교 화단에서 포도 알갱이만 한 빨간색 열매가
눈에 띄어 자세히 들여다보니 뜻밖에도 산사나무 열매였습니다.
'산사자'라고 불리는 이 열매로 산사주를 담그기도 하고,
차를 끓여 마시기도 합니다. 5월이면 가지 끝에 앙증맞은
흰색 꽃들이 피는데, 가지에 유난히 크고 날카로운 가시가
있습니다. 억센 가시 때문에 옛날에는 귀신을 쫓는 의미로
집의 울타리로 많이 심었습니다.

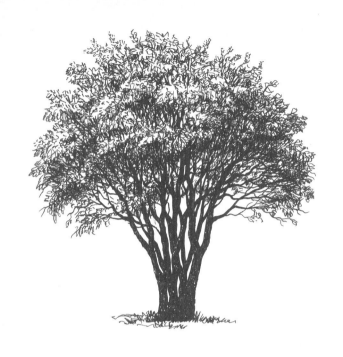

# 박태기나무

자잘한 꽃이 밥풀처럼 생겼다고 해서 이름 붙여진 박태기나무는
예수를 배반한 유다가 목을 맨 나무로도 유명합니다.
이스라엘을 여행할 때 혹시나 하는 마음에 박태기나무를
찾아보았지만 결국 보지 못했습니다. 그러다 지리산에서
브로콜리처럼 예쁘게 생긴 박태기나무를 만났습니다.
리드미컬한 곡선으로 휘어져 올라가는 줄기부터
그리기 시작해서 햇빛을 받아 밝게 빛나는 이파리와
어두운 그늘을 강하게 대비시켰습니다.

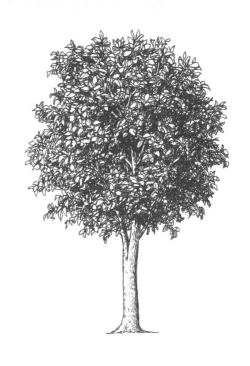

# 동백나무

다산초당 툇마루에 앉아 마주한
단아한 모습의 동백나무 한 그루입니다.
초록색 잎 사이로 수줍은 꽃망울이 봄을 알리는 듯했습니다.
이른 계절, 진한 색 꽃으로 동박새를 부르는 동백꽃의 꽃말은
'누구보다도 당신을 사랑합니다'입니다.
촘촘한 잎사귀 윤곽선을 먼저 그린 다음, 줄기를 그렸습니다.
그림자 부분은 해칭 스트로크로 메꿨습니다.

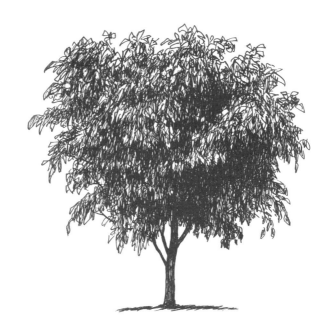

# 산딸나무

딸기 모양 열매가 달린다는 산딸나무 한 그루를
공원에서 만났습니다. 아름다운 흰색 꽃을 피운 듯하지만,
사실은 연녹색 구슬 모양의 아주 작은 꽃을 둘러싸고 있는
커다란 총포조각이 꽃잎처럼 보이는 것입니다.
마치 흰색 꽃인 양, 날아다니는 벌을 유혹하는
모습이 재미있고도 놀라웠습니다.
시간이 촉박해서 다소 거칠게 그려졌지만,
오히려 스트로크의 느낌이 잘 살아난 그림입니다.

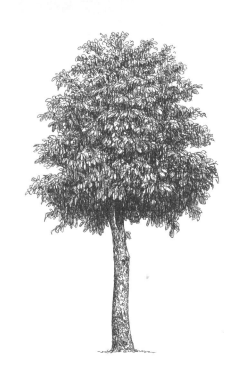

# 일본목련

팔당호 주변을 산책하다가 오동나무와 비슷한
큰키나무가 서 있어 가까이 다가가 보았더니
'일본목련'이라 쓴 작은 팻말이 붙어 있었습니다.
윤곽선을 그린 다음, 수직으로 촘촘하게
해칭 스트로크를 해서 완성했습니다. 반듯하게 서 있는
나무를 반듯하게 그리고 싶을 때는 미리 연필로
수직선을 그어서 중심을 잡고 시작하는 것이 좋습니다.

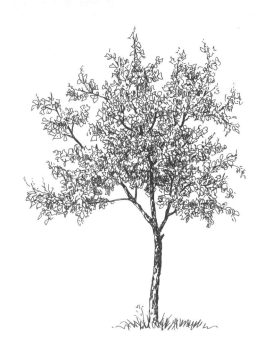

# 꾸지뽕나무

휴가철의 유명산 계곡, 겨우 자리를 잡고 앉아
백숙 한 그릇을 시켜 놓고 기다리던 중이었습니다.
꾸지뽕나무 한 그루를 보고 작은 수첩을 꺼내 그려 보았습니다.
알고 보니 주인이 약용으로 심어 놓은 것이라 합니다.
뽕나무보다 더 단단하다는 뜻으로 '굳이뽕나무'라 부르다가
꾸지뽕이 되었다는 이야기, 누에 먹이로 대접받는
뽕나무가 부러워 자기를 굳이 뽕나무라고 우겨서
꾸지뽕나무가 되었다는 설도 있습니다.

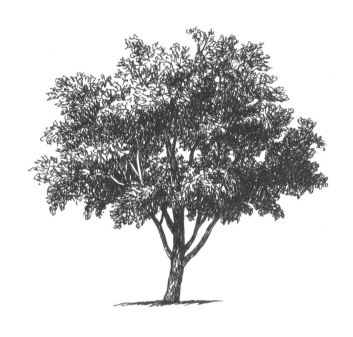

# 가시나무

따뜻한 봄기운이 느껴지면 늘 가고 싶은 마을이 있습니다.
바로 시인 영랑의 고장, '강진'입니다. 이름 모를 야생화며
백목련과 산수유가 피는 그곳에는 제가 가장 좋아하는 모델인
가시나무가 있습니다. 바닷바람을 막기 위해
누군가 심어 놓은 긴 행렬의 가시나무들이 하나같이
흠잡을 데 없는 완벽한 조형미를 보여 줍니다.
잎이 빼곡해 대충 그려도 멋들어진 가시나무를 그리며
올 한 해의 나무 그리기를 시작합니다.

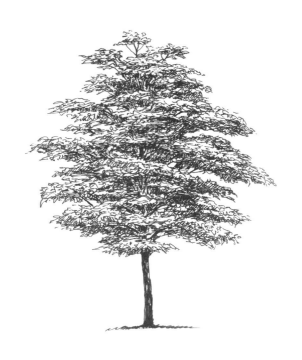

# 층층나무

희미하게 밝아 오는 강화도의 새벽, 소란한 빗소리에
눈을 떠 창밖을 내다보니 층층나무 한 그루가 창문에 바짝
붙어 있었습니다. 손바닥 모양을 한 잎사귀들이 하늘을
향한 채 비를 맞으니 소리가 컸던 모양입니다. 층층나무는
숲속에 조그만 공간이라도 생기면 제일 먼저 자리를 잡습니다.
키부터 쑥쑥 키운 다음, 가지를 펼치고 층층 계단식 구조의
잎을 수평으로 내어 햇볕을 독차지합니다. 그래서 층층나무
밑에서 살 수 있는 식물은 이끼나 버섯이 고작입니다.

# 미루나무

미루나무 꼭대기에 조각구름 걸려 있네 ♬
어릴 적 목청껏 불렀던 동요가 떠올라,
꼭대기에 조각구름이 걸려 있는지
올려다보게 되는 미루나무입니다.
미루나무의 이름은 미국에서 온
버드나무라는 뜻으로 '버들 유<sub>柳</sub>'를
써서 붙인 이름이라고 합니다.
만약 이 나무가 일본에서
왔다면 일류나무가
될 뻔했네요.

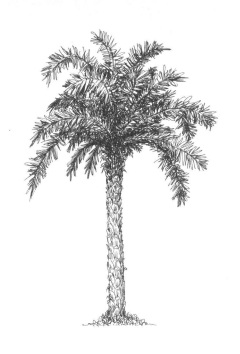

## 야자나무

제주도에 도착하자마자 느껴지는 이국적인 아열대 풍경에
중요한 몫을 담당하는 야자나무입니다.
기후가 아열대에 조금 못 미쳐서인지 어딘가 살짝
부족해 보이는 느낌이지만, 오랜만에 이곳을 찾은
육지 사람들에게는 금방이라도 바다에 뛰어들고 싶은 설렘을
자아냅니다. 공항 근처에서 렌터카를 기다리며 그렸던
어린 야자나무입니다. 그림을 그리면서 생긴 모습이 꼭
몹시 야윈 파인애플 같다는 생각을 하며 혼자 웃었습니다.

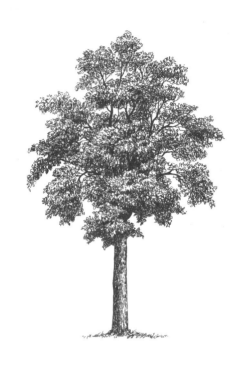

## 오동나무

오래된 정자에 앉아 산천을 바라보면서
이곳에서 풍류를 즐겼을 사람들을 상상해 봅니다.
수백 년이 된 정자에서 바라보는 강산은 예전 그 모습
그대로일 것만 같습니다. 충남 부여 근처의 어느 정자에 걸터앉아
보기 드물게 소담스러운 오동나무 한 그루를 비교적 꼼꼼하게
그려 보았습니다. 야외에서 그리는 환경과 조건이 편할수록 그림도
편안해 보입니다. 오동나무도 편안한 환경에서 자랄수록
옹이가 없고, 재질이 부드러워져서 좋은 목재가 된다고 합니다.

# 삼나무

제주도 중산간의 펑퍼짐한 오름을 구름처럼
타고 넘으며 사려니숲길로 들어섰습니다.
바깥은 햇볕이 제법 따가운 6월이지만,
숲길엔 서늘한 기운이 온몸을 파고들어
소름이 돋을 만큼 시원합니다.
하늘 높이 키 높이 경쟁을 하는
아름드리 삼나무들이 양옆으로
비켜서서 길을 만들어 주었습니다.
숲길을 따라 걷다 보면 어릴 적
읽었던 그림 동화가 생각납니다.
그러다 어두컴컴한 저편
어딘가에서 숲의 요정이
나를 지켜보며 조용히
속삭이는 착각에
빠지기도 합니다.

## 수양버들

주적주적 장맛비가 내리는 오후, 경춘가도를 따라
달리다가 저마다 긴 머리를 물에 헤치고 물가에
서 있는 수양버들 한 무리를 보았습니다.

가득이나 처진 어깨는 더욱 무거워 보였고,
머리끝으로부터 미끄러지는 빗물은 가지 끝에서
똑똑 떨어져 내려 슬퍼 보이기도 하고
음산해 보이기도 했습니다. 그러나 이건
어디까지나 어리석은 저의 감상일 뿐

정작 몸을 몹시도 좋아하는 수양버들에게는
그저 고맙기만 한 장마가 아닐는지요.

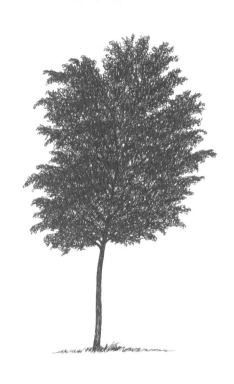

# 이태리포플러

이 그림은 석양을 등지고 언덕 위에 서 있는 이태리포플러를
카메라로 찍어 두었다가 나중에 모니터를 보고 그린 것입니다.
실루엣 전체가 어둡게 보이지만 촘촘한 스트로크
사이사이로 조금씩 빛이 비치는 공간과 어렴풋이
보이는 가지가 드로잉의 맛을 느끼게 해 주는 그림입니다.
이런 형태의 표현 연습을 많이 하게 되면 가볍지 않고
무게감이 느껴지는 그림을 그리는 데 큰 도움이 됩니다.

# 오리나무

옛날에 거리를 표시하는 나무로 5리五里마다 길가에
심었다고 해서 '오리나무'라 불리게 되었다는 설이 있습니다.
국보 제121호 안동 하회탈의 재료로 쓰인 나무도
오리나무라고 합니다.
이 그림처럼 두 그루의 나무가
겹쳐 있을 때는 분명한
거리감을 나타내는 것이
중요합니다. 뒤쪽의
큰 나무줄기를 실제보다
어둡게 그려 쉽게 구분이
되도록 하고, 줄기가
갈라지는 부분 역시
뒤쪽 줄기를 어둡게
나타냈습니다.

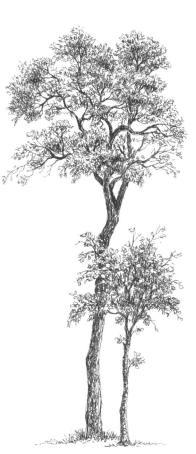

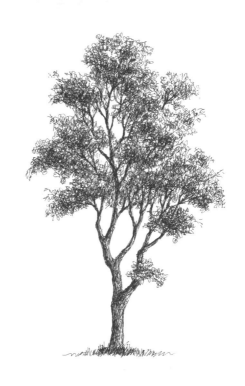

# 붉나무

청계산 등산로에서 그린 붉나무입니다.
두릅이나 개옻나무와 비슷해 보이지만 잎과 열매가
모두 붉은색이라 붉나무입니다. 열매 겉에는 하얀색 가루가
묻어 있는데 혀끝을 대 보면 짭짤한 맛이 납니다. 예전에는
이 가루를 물에 풀어 간수로 써서 두부도 만들었다고 합니다.
잎과 줄기의 그림자 부분을 강조하여
입체감을 나타냈습니다.

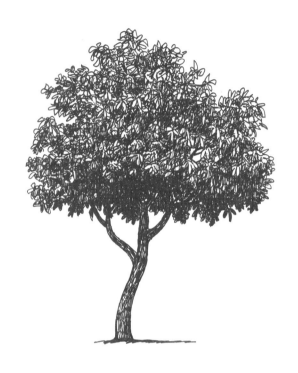

## 후박나무

오름감성돔의 당찬 손맛을 잊지 못해
매년 때맞춰 전남 녹동을 찾았던 때가 있었습니다.
숙식과 배편을 해결해 주었던 김 선장네 집 마당 한쪽에는
바다를 굽어보고 서 있는 둥그스름한 후박나무 한 그루가
있었는데, 덕분에 멀리서도 한눈에 그 집을 찾을 수 있었습니다.
오래전 헤어진 친구를 다시 만난 듯 반가운 마음에
나무와 벅찬 인사를 나누고, 그림 한 장 남겼습니다.

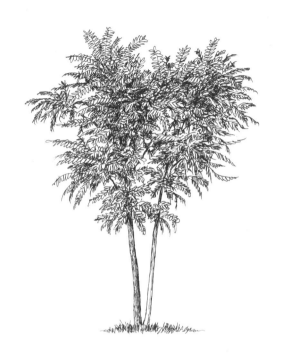

# 가죽나무

장마가 그친 화문산. 푸르다 못해 검푸른 숲이
하늘을 메우고, 늠름하고 윤기가 흐르는 능선은
진하디진한 풍경화를 떠오르게 합니다.
산기슭 오목한 곳에 가죽나무가 눈에 띄었습니다.
넓게 드리운 가지가 양산처럼 그늘을 만드는 우리 동네
가로수를 이런 외딴곳에서 만나니 반갑고 신기했습니다.
자연에서 자라는 나무라 그런지 동네 가죽나무보다
훨씬 생동감이 넘쳐 보였습니다.

# 느티나무

사람들은 이 느티나무를 '왕따나무'라고 불렀습니다.

나무들끼리 옹기종기 모여 사는 숲에서 뚝 떨어져

들판 한가운데 외롭게 서 있는 모습이 그렇게

보였나 봅니다. 그런데 제 눈에는 아프리카

사막이나 초원의 언덕 위에 느긋하게 걸터앉은

제왕 수사자의 위용이 느껴질 만큼

당당해 보였습니다. 어쩌면 아주 오래전,

아직 어린 이 느티나무가 바람에

허리가 휘청거릴 만큼 나약해 보였을 때

지어진 별명인지도 모릅니다.

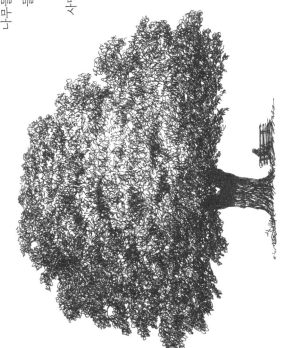

# 은사시나무

올림픽공원에서 비쩍 마른 은사시나무
한 그루를 그렸습니다. 우리나라 어디서나
볼 수 있는 은사시나무는 '떠는 것'으로
유명합니다. 이 나무는 생장이 무척
빠른데, 뿌리에서 빨아올린 다음
잎을 통해 공기 중에 방사하는
토양수의 속도와 양을
높이기 위해 미세하게
잎을 떤다고 합니다.
키가 크지 않을까 두려워서
바람이 불지 않아도
스스로 바들바들
떨어야 한다니….
참으로 불쌍한 나무입니다.

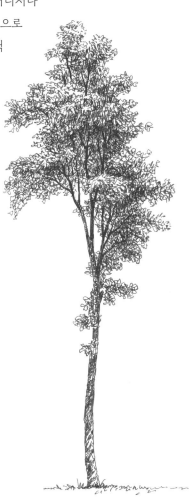

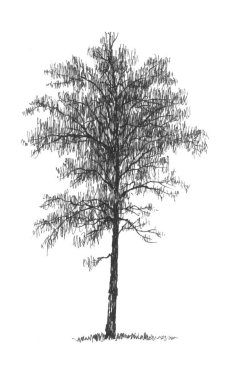

# 회화나무

펜을 사용하여 페더링 스트로크로 그린 회화나무입니다.
오후에 산책하러 나갔다가 동네 입구에 서 있는 가로수를 빠른
속도로 스케치한 것입니다. 명암은 거의 무시하고 스트로크의
느낌만을 살려 전체적인 실루엣을 표현하였습니다.
가장 진한 선으로 중앙의 나무줄기와 가지를 먼저 그린 다음,
펜을 종이 면에 직각으로 세운 상태로 최대한 가는
스트로크로 페더링하여 나뭇잎의 느낌을 나타냈습니다.

# 쉬나무

장성 백암산 아래 하천가에 비쩍 마른 몸매로 외롭게 서 있는
이 쉬나무는 가지를 치렁치렁 늘어뜨린 다른 쉬나무와는 달리
잔가지가 짧고 몸통이 매끈하게 뻗어서 다른 나무와
혼동할 뻔했지만, 가지 끝에 팝콘처럼 달린
흰색 꽃잎으로 겨우 구별할 수 있었습니다.

지방 성분이 많은 쉬나무는
열매에서 기름을 짜 질 좋은
등유로 사용했던 귀한
나무였습니다. 조선 시대에
양반이 이사를 할 때는
공부할 때 호롱불을 밝힐
쉬나무 종자와 선비의
품위와 절개를 닮은
회화나무 종자를 반드시
챙겨 갔다고 합니다.
그래서 옛날 선비들이 살던
마을이나 종갓집 마당에는
쉬나무와 회화나무가
많습니다.

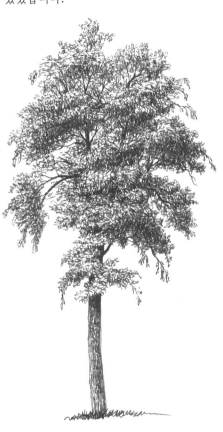

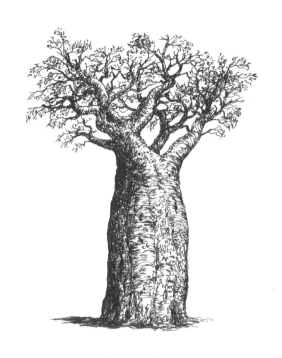

# 바오밥나무

아프리카를 여행하면 사파리의 동물 구경만큼
재미있는 구경거리가 바로 바오밥나무입니다.
'신이 거꾸로 박아 놓은 나무'라고도 불리는 이 나무는
기후와 토양, 나이와 지역에 따라 각양각색의 형태로
자란다고 합니다. 너른 평원 한가운데 우뚝 서서 지나는 사람을
놀라게 하고, 가까이 다가가 보면 엄청난 크기에 한 번 더 놀랍니다.
그림 속의 바오밥나무는 2천 살이라고 하는데,
짐바브웨에는 6천 살 최고령 바오밥나무가 산다고 합니다.

# 싱가포르의 가로수

파인애플과 바나나 나무를 합쳐 놓은 것처럼
재미있게 생긴 이 나무는 싱가포르의
한 호텔 정원에서 스케치한 것입니다.
이 그림은 밑그림 없이
맨 꼭대기부터 시작해서
곧장 아래로 잎과 줄기를
동시에 그려 내려갔습니다.
바닷가에 위치한 싱가포르는
도심의 빌딩 숲을 제외하면
나라 전체가 울창한
열대나무 숲입니다.

# 자카란다

아프리카 킬리만자로 산을 오르기 위해서는 반드시 들러야 하는 탄자니아의 작은 도시, 아루샤에서 그린 자카란다입니다. 찻잎처럼 생긴 짙푸른 이파리 사이로 선명한 분홍빛 꽃을 피우는 자카란다 가로수 길이 긴 터널은 이 도시 최고의 풍경으로 기억에 남아 있습니다.

이 그림은 나무의 그늘진 부분을 어둡게 강조하였고, 맨 앞의 나무를 제외한 나머지를 아주 간단하게 처리했습니다.

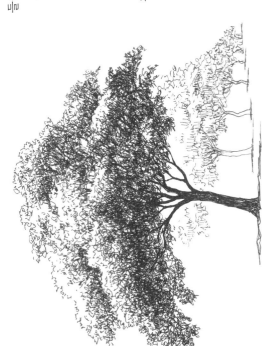

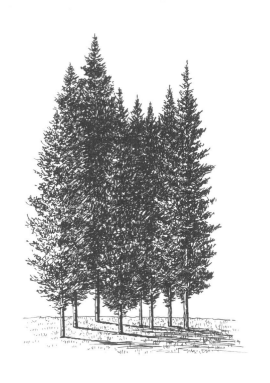

# 메타세쿼이아

가을의 남이섬은 메타세쿼이아의 향연입니다.

작은 섬에 어울리지 않는 큰 키로 구석구석을 노랗고 붉게

물들이기 시작하면 아기자기한 단풍에서는 맛볼 수 없는

스펙터클한 장관이 펼쳐집니다. 바람이 살랑살랑 부는 날엔

35m가 훌쩍 넘은 체구에서 털어 내는 까슬까슬한 낙엽 비를

맞으며 메타세쿼이아 숲을 걷는 행운도 누릴 수 있습니다.

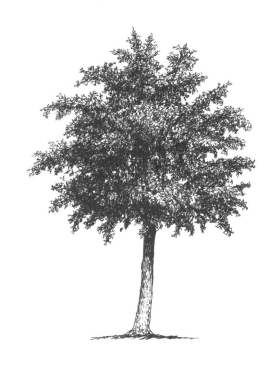

# 은행나무

경복궁 앞에서 삼청동 길을 향해 가다 보면
멋진 은행나무 길이 나옵니다. 가을이 되면 도로 전체가
온통 노란색 낙엽으로 뒤덮여 감탄사가 저절로 나옵니다.
평범한 가로수 길이 감성을 깨우는 아름다운 숲길도 되고,
고즈넉한 사색의 길이 되는 것은 나의 마음에 달려있습니다.
이 은행나무는 태어난 지 십 년이 채 안 되는 어린나무입니다.
한여름 햇볕에 반짝거리는 이파리를 표현하고 싶어
그늘진 부분을 강하고 어둡게 처리했습니다.

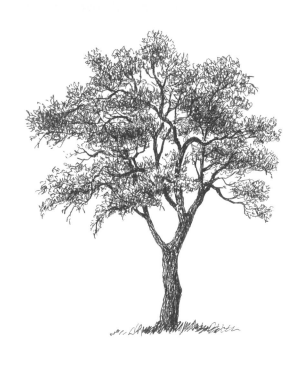

# 단풍나무

오래된 아파트 단지 내 공원의 이 단풍나무는
다른 나무들이 울창한 숲으로부터 거리를 두고
뚝 떨어져 서서 사방으로 널찍하게 팔을 벌리고 있습니다.
이 그림은 명암보다는 실루엣을 강조하였고,
잎사귀의 표현은 구불구불하게 이어지는 스트로크로
어두워 보이는 부분만 중첩시켜 나타냈습니다.
나뭇가지와 잎 부분이 서로 엉겨 붙지 않도록
주의만 하면 그리 어렵지 않은 테크닉입니다.

# 개잎갈나무

고향이 히말라야 산맥이라 '히말라야시더'라 불리고,
삼나무와 비슷하다고 해서 '히말라야삼나무'라고도 하고,
우리나라에서는 잎갈나무를 닮아서 '개잎갈나무'로
이름 붙여진 늘푸른나무입니다.
전에 살던 동네 공터 주차장에 20m가 넘는
커다란 이 녀석이 서 있었는데 아무도
이 나무 아래에 차를 세우지 않았습니다.
일 년 내내 끈적끈적한 수액과 함께
눈썹처럼 작은 잎이 떨어져 내려
차 주인을 골탕 먹이기 일쑤였기
때문이죠. 그런데 차는 점점 늘었고
열 번에 걸친 논쟁 끝에 결국
이 나무는 비용 문제로 근처
야산에 옮겨 심지도 못하고
베어졌습니다.
나무가 사라진 공터는 말 그대로
공터가 되었습니다.
그곳에 더 많은 차를 세울 수
있게 되었지만, 더 큰 무언가를
잃어버린 것 같아 몹시 마음이
허전했던 것은 비단 저뿐만이
아니었을 겁니다.

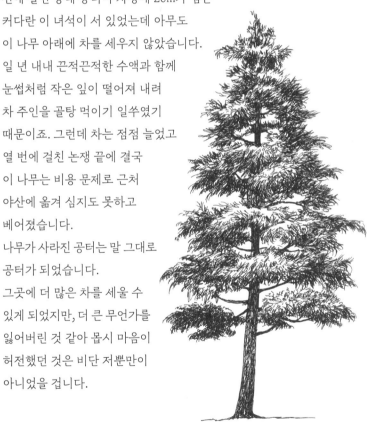

# 잣나무

잣나무에서 잣을 따는 일꾼이 점점 줄어들자 누군가 동물원에서
원숭이 한 마리를 데려와 잣 따기 훈련을 시켰습니다.

긴 시간 힘든 훈련을 마친 원숭이는 20m가 넘는 가평의 잣나무 숲
현장에 투입되었습니다. 방송국 카메라와 많은 사람들의
기대 속에 '일당'이라는 개념조차 없는 나무타기 명인은
나뭇가지 사이사이를 뚫고 올라가 꼭대기에 달린 잣을 따서
떨어뜨렸고, 지켜보던 사람들은 모두 박수를 보냈습니다.

그러나 도망가지 못하게 목에 매어 둔 긴 줄은 너무나 무거웠고,
이따금 줄이 가지에 걸리고 조여 중간에서
오도 가도 못하는 심각한 사태가 발생했습니다.

짜증이 난 원숭이는 높은 잣나무에
오르기를 거부했고, 마침내
우리에서조차 나오려고
하지 않았습니다.
결국 원숭이는 고된
노동으로부터 해방되어
동물원으로 돌려
보내졌고, 국산 잣값은
더욱 비싸졌다는…
가평의 숲 해설가
이상훈 선생의
이야기였습니다.

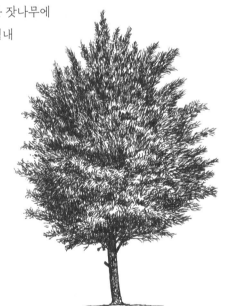

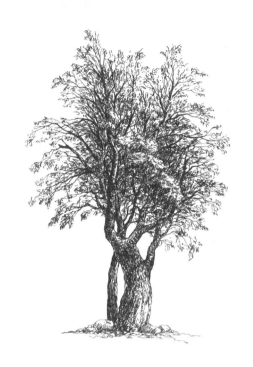

# 모감주나무와 가래나무

안면도에서 만난, 전혀 어울릴 것 같지 않은 모감주나무와
가래나무가 서로 등을 맞댄 모습입니다. 앞쪽의 굵은 녀석이
모감주나무, 뒤쪽이 가래나무입니다. 꽈리 모양의
모감주나무 열매 속에는 까맣고 동그란 씨앗이 들어 있는데
아이들은 이것으로 구슬치기를 하고, 스님들은 염주를 만듭니다.
어릴 적 할아버지 호주머니 속에서 늘 뽀드득뽀드득 소리를 내던
반들반들한 호두 한 쌍이, 나중에 알고 보니
호두보다 날씬하고 단단한 가래 열매였습니다.

# 버드나무

백 년이 넘는 세월 동안 시냇가 빨래터의 아낙들에게
그늘이 되어 주었던 버드나무가 모진 태풍을 견디지 못하고,
겨우 통나무 같은 밑동에 가느다란 팔 하나만 남고
말았습니다. 이제는 죽은 나무라며 동네 사람 모두 혀를
찼지만, 이듬해 봄 기어이 회초리 같은 가지를
뻗어 올리며 새로운 삶의 의지를
보여 주었습니다.
이 나무를 보면
'꽃잎은 떨어지지만
꽃은 지지 않는다'라는
글귀가 떠오릅니다.
설악면에서 홍천으로 가는
북한강 지류에서 스케치한
그림입니다. 오른쪽 가지가
부러져 패인 자국과 껍질이
벗겨져 속살이 드러난 밑동
부분을 잘 나타내기 위해
노력하였습니다.

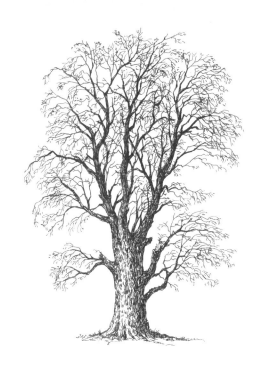

## 느릅나무

잎이 떨어져 나간 한겨울의 느릅나무를 그리다 보니
늙어가는 인간의 모습을 그리고 있는 듯한 착각에 빠집니다.
내 삶에서도 언젠가는 마주할 나의 모습일 겁니다.
그때가 되어 내가 얼마나 내 사람과 나의 세상을
뜨겁게 사랑했는지 되돌아보며, 나름 최선을 다했노라
말할 수 있기를 꿈꿉니다. 결코 쉽지 않을 그 꿈을 위해
포기하거나 좌절하지 않고 내일을 향해 걸어갑니다.

# 솔송나무

지금부터는 간단한 밑그림 스케치 위에 드로잉을 해 보겠습니다.
다른 종이에 연습할 때는 밑그림 그리기부터 시작해 보세요.

제가 자주 찾는 식당의 정원에서 자라는 솔송나무입니다.
본래는 울릉도에서만 야생으로 자라는 소나무의 일종인데,
잎의 모양이 주목이나 비자나무와
비슷하게 생겼습니다. 멀리서 보면
향나무로 착각하기도 합니다.
오른쪽 밑그림은 이 나무를
그리기 위해서 연필 스케치를
한 것입니다.

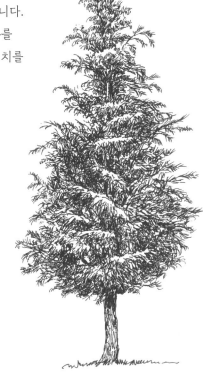

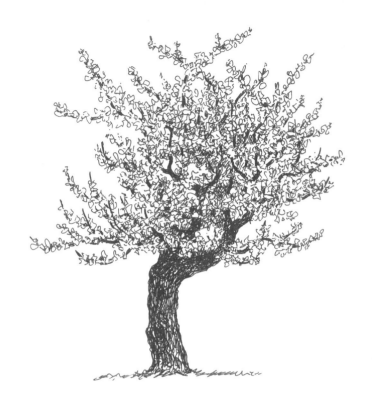

# 벗나무 (벚나무)

몇 해 전 퇴촌에 터를 잡고 새살림을 시작한
조각가 친구에게 집들이 선물로 벚나무 한 그루를 보냈습니다.
그 후 퇴촌에 들렀을 때 나무는 꽤 자라 있었고,
나무 밑 작은 팻말에 '김충원 벗나무'라고 적혀 있었습니다.
벗나무의 'ㅈ' 받침을 'ㅅ'으로 바꾼
친구의 마음이 고마웠습니다.

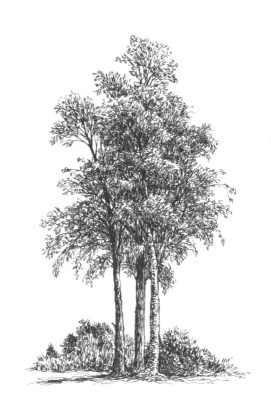

# 말채나무

봄철 물이 오른 긴 가지를 꺾어 말채찍으로 썼다는
말채나무입니다. 예전에는 버드나무나 자귀나무와 함께
물가의 촉촉한 땅에서 자주 볼 수 있었는데 관상수로
인기가 높아지면서 이제는 근처 공원에서도 많이 볼 수 있습니다.
세 그루의 나무가 중첩되어 있으므로 표현이
까다로울 수밖에 없지만 최선을 다해 그려 보기를 바랍니다.

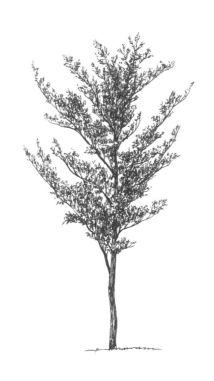

## 사스레피나무

사스레피나무는 잎이 단단하고 모양이 예뻐서
꽃꽂이 재료로 인기가 많습니다. 예식장 입구에 줄지어
서 있는 화환 가장자리의 반들반들한
진한 초록색 잎가지는 대부분 사스레피나무입니다.
남쪽 지방 바닷가 숲속에서 흔히 볼 수 있는 나무지만
도시에서는 긴 가지를 잘라 화려한 꽃을 더욱
화려해 보이도록 받쳐 주는 장식으로만 볼 수 있습니다.

# 편백

제주도의 한 리조트에 도착해 베란다 창문을 열어 보니,
한라산을 배경으로 편백 숲이 펼쳐져 있었습니다.
그중에 재미있게 생긴 한 친구를 골라 느긋하게
그려 본 그림입니다. 유럽에서는 편백으로
크리스마스트리를 만들고, 일본에서는
'히노키'라고 부르며 목욕탕을
만드는 데 씁니다. 편백은 측백나무와
헷갈리기 쉬운데 잎을 보면
측백나무는 잎의 앞뒷면이
거의 비슷하고, 편백은
잎의 뒷면에 Y자 모양의
흰색 줄이 있습니다.
편백은 모든 나무 가운데
가장 많은 피톤치드를
내뿜는 아주 고마운
나무이기도 합니다.

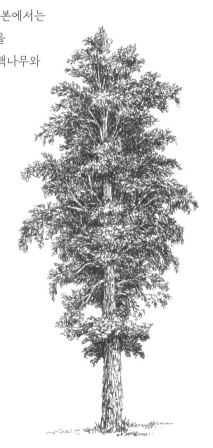

# 계수나무

제가 무척 좋아하는 이 계수나무는 서울 근교의
한 골프장 주차장 모퉁이에서 삽니다.
단풍이 들기 시작하면, 저는 주차장 입구 가까운 곳에
빈자리가 있어도 모퉁이 근처까지 가서 차를 세웁니다.
그리고 차 문을 열고 나올 때는
꼭 두 눈을 감습니다.
어릴 적 쪼그리고 앉아
연탄불에 국자를 얹고,
나무젓가락을 빙빙 돌려
만들어 먹던 달고나
냄새를 맡아야 하기
때문입니다. 이 그림은
사진을 찍어 두었다가
작업실에서 사진을 보고
그렸습니다.

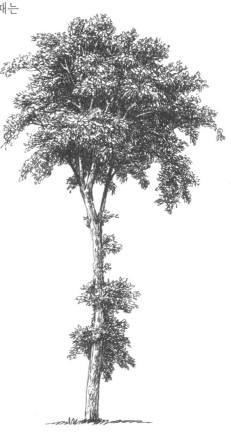

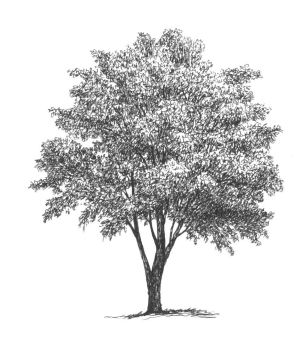

## 살구나무

실크로드를 여행하던 중 카슈가르 근처에서 버스가 고장 나
거의 사막같은 들판에서 하루를 보내야 했습니다.
그늘이 아쉬워 다가간 나무에는 핑크빛이 감도는 노란색 열매가
달려 있었고, 배고픔과 심한 갈증에 따서 먹어 보았더니
이루 말할 수 없이 달고 맛있었습니다. 배불리 먹고 가방에
한가득 채운 다음, 고마운 마음에 뙤약볕 아래 이 나무를
그렸습니다. 그 열매는 살구였고, 이후 살구나무를
볼 때마다 그 맛이 떠올라 저절로 침이 고입니다.

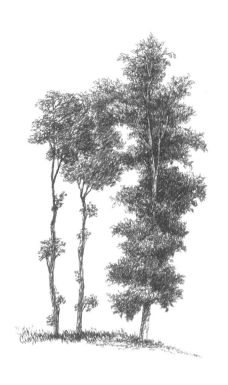

# 우붓의 나무

오래전 발리의 한 마을 '우붓'을 여행하면서 숲속에서
그린 그림입니다. 나무의 종류는 알 수 없었지만, 이 그림을
볼 때마다 우붓의 깊고 푸른 숲과 청명한 계곡의 이미지가
생생하게 떠오릅니다. 펜 드로잉은 마치 낡은 추억 속의 흑백
사진과 같다는 생각이 듭니다. 색깔도 없고, 거친 그림이지만
HD급 고화질의 화려한 그림에서는 느낄 수 없는
따뜻한 인간미가 담겨 있습니다.

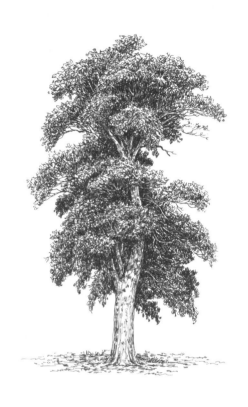

## 주목

중국의 황산을 여행하던 중에 그린 주목입니다. 주목을 일컬어
'살아서 천 년, 죽어서 천 년, 썩어서 천 년'이라고 합니다.
그만큼 더디게 성장하고 쉽게 죽지 않으며
목재도 잘 썩지 않음을 뜻하는 말입니다. 우리나라 대부분의
높은 산에서 자라며, 소백산 비로봉의 오래된 주목 군락은
천연기념물로도 지정되어 있습니다.

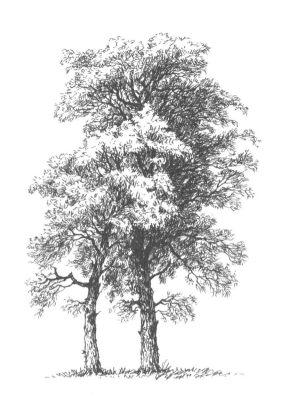

## 물푸레나무

작은 나무가 옆에 서 있는 큰 나무의 품 안을
수줍게 파고드는 듯 보이는 이 그림의 제목은 '연인'입니다.
사실은 거리를 두고 떨어져 있는 두 나무를 그리기 위해
주위를 돌면서 구도를 잡다가 이런 그림이 탄생했습니다.
나뭇결이 아름다워 요즘 고급 실내 인테리어나 가구 재료로
많이 사용하는 애쉬 원목이 바로 이 물푸레나무입니다.

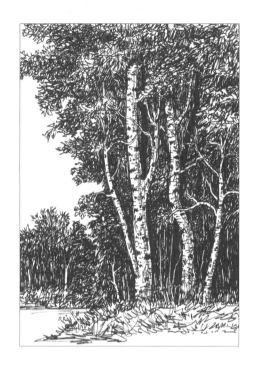

## 자작나무

서양에서는 '숲의 여왕'이라 불리는 자작나무입니다.
추운 날씨를 좋아하는 나무라서 우리나라에서는 흔하지 않지만
인제와 횡성, 평창 등지의 자작나무 숲은 핀란드 못지않게
아름답습니다. 자작나무는 혼자 있을 때보다 함께 숲을
이루었을 때가 멋집니다. 자작나무의 하얀색 껍질은
기름기가 있어 불쏘시개로도 쓰이고, 종이가 없던 시절에는
벗겨서 편지지로 썼습니다. 불을 붙이면 자작자작
타는 소리에 자작나무가 되었답니다.

## 자신에게 가장 편안한
## 드로잉 방식에 익숙해지면 됩니다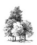

좀 더 안정적인 드로잉을 원한다면 연필로 밑그림을 그리는 방식을
사용합니다. 먼저 쉽게 지울 수 있도록 연필로 최대한 부드럽고 엷게
스트로크하여 밑그림을 그립니다. 그런 다음 연필 선을 지워 가면서
펜으로 완성한 후 남은 연필 선을 완전히 지워 냅니다.

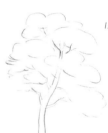

1. 연필로 전체적인
   윤곽과 줄기의 흐름을
   스케치합니다.

2. 펜으로 밑그림 위에 가장자리
   윤곽선을 먼저 그리고, 나뭇잎의
   그림자 부분을 간단하게 그려
   넣은 다음, 연필 선은 지웁니다.

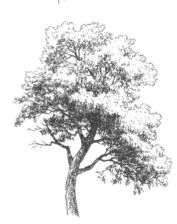

3. 윤곽선을 바탕으로 세부 묘사를 합니다.
   이 그림에서는 자세한 나뭇잎의
   묘사를 생략하고 전체적인
   명암 위주의 표현을 하고 있습니다.

밑그림 없이 직접 펜 드로잉을 할 때는 먼저 가장자리 윤곽을 나뭇잎의 방향에 따라 짧은 스트로크로 표시하듯 그려 주는 것이 좋습니다. 톡톡 끊어지는 듯한 스트로크는 다음 단계의 스트로크와 자연스럽게 이어져 그림의 일부가 됩니다. 다음으로 가장 중요한 줄기의 흐름과 가지의 각도를 살리며 윤곽선을 그리고, 세부 묘사에 들어갑니다.

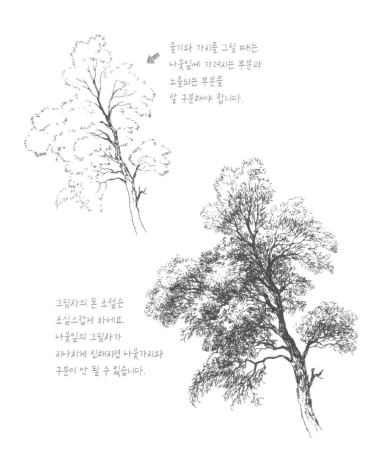

줄기와 가지를 그릴 때는
나뭇잎에 가려지는 부분과
노출되는 부분을
잘 구분해야 합니다.

그림자의 톤 조절은
조심스럽게 하세요.
나뭇잎의 그림자가
지나치게 진해지면 나뭇가지와
구분이 안 될 수 있습니다.

잎이 무성하지 않은 나무의 경우에는 가장자리 윤곽선을 표시하기 어려우므로 줄기와 가지를 먼저 그리는 것이 좋습니다. 가지를 그릴 때는 굵기에 주의해야 합니다. 가늘게 그리면 나중에 굵기를 조절할 수 있지만, 처음부터 지나치게 굵게 그리면 몹시 어색한 그림이 됩니다.

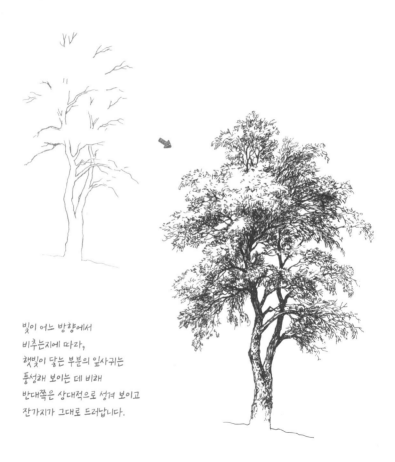

빛이 어느 방향에서
비추는지에 따라,
햇빛이 닿는 부분의 잎사귀는
풍성해 보이는 데 비해
반대쪽은 상대적으로 성겨 보이고
잔가지가 그대로 드러납니다.

드로잉을 시작하기 전에 빛의 방향, 즉 태양의 위치를 결정해야 합니다. 일반적으로 빛이 왼쪽에서 오른쪽으로 비스듬하게 비출 때 가장 편안하게 스트로크를 할 수 있습니다. 빛이 정면이나 역광으로 비칠 때가 가장 표현이 까다롭고, 위에서 아래로 떨어지는 경우에도 콘트라스트가 너무 강해서 표현하기가 어렵습니다.

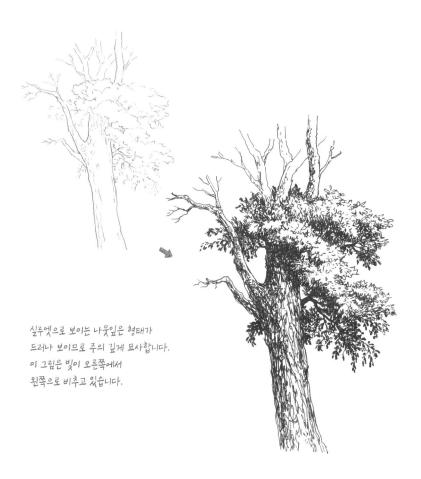

실루엣으로 보이는 나뭇잎은 형태가
드러나 보이므로 주의 깊게 묘사합니다.
이 그림은 빛이 오른쪽에서
왼쪽으로 비추고 있습니다.

오른쪽 밑그림은 가장자리 윤곽선과 표면에 분명하게 보이는 경계 선만 표시하여 간략하게 그렸습니다. 밑그림 위에 구불거리는 곡선 스트로크로 나무의 명암과 질감을 나타내는 연습을 해 보세요.

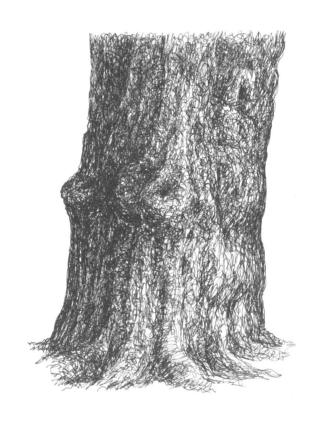

가는 펜 스트로크로 묵직한 느낌을 내기 위해서는 상당한 인내심이
필요합니다. 여유 있는 마음가짐으로 중첩과 중첩을 반복하다 보면
입체감이 살아납니다. 너무 서두르거나 관찰을 게을리하면
새카만 숯처럼 보이게 될지도 모르니 조심해야 합니다.

# 결과에 연연하지 않는
# 나무 그리기는 최고의 힐링입니다

밑그림이 있음에도 불구하고 아직 손놀림이 익숙지 않아서 그리기에 애를 먹고 있지는 않은가요? 하지만 서두르면 서두를수록 손가락이 더 아프고 결과는 실망스러울 수밖에 없습니다.

나무를 잘 그리는 비결은 욕심을 내려놓는 겸손하고 여유있는 마음에 있습니다. 지금부터 욕심내지 않고, 그림을 그릴 수 있는 세 가지 팁을 알려 드립니다.

하나, 이 책의 앞에서 소개했던 이미지 드로잉, 즉 1분 안에 그림을 끝내는 연습을 한 달간 매일 반복합니다. 빨리 그리면 빨리 그릴수록 잘 그려야겠다는 욕심이 파고들 틈이 없고, 스트로크에 힘이 길러지며 대상을 파악하는 능력이 생깁니다.

둘, 아주 작게 그려 보는 연습을 수시로 하는 것입니다. 그림이 커질수록 많은 시간이 걸리고, 많은 욕심이 생깁니다.

셋, 그림 그리기가 자신에게 익숙하고 편안해질 때까지 자신이 그리는 모든 그림을 다른 사람의 평가로부터 차단하는 것입니다. 그렇게 한다면 그림을 그리는 그 순수한 과정 자체에 몰입할 수 있습니다. 몰입은 때로는 놀라운 결과를 내기도 합니다. 몰입을 통한 창작의 기쁨을 깨닫게 되는 그 순간부터 여러분은 예술가입니다.

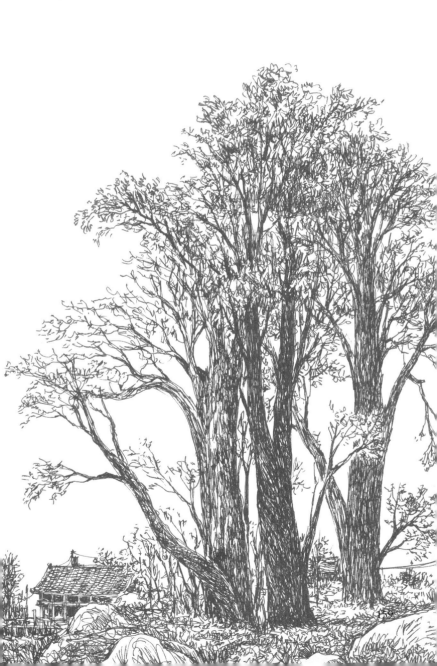

159

# 나무 그리기는
## 진짜 자연을 만나는 일입니다

여러분이 이 책과 함께 열심히 노력하는 지금, 이 시간이 즐겁다면 이쯤에서 새로운 시도를 해 볼 것을 권합니다. 이 책을 떠나서 살아 있는 자연과 만나고, 자신만의 진짜 그림을 그려 보는 '야외 스케치'에 도전해 보세요.

이 책에서의 연습 그림을 그릴 때와는 달리, 실제로 실물을 보고 그릴 때는 더 많은 상상력이 필요하고, 구도를 결정하는 판단력과 스스로 밑그림을 그리고 표현하는 등의 많은 능력이 요구됩니다. 그러나 이런 능력을 모두 갖추었다고 해도 결정적인 한 가지, 바로 '자신감'이 빠진다면 아무 소용이 없습니다.

자신감만 있다면 위의 능력이 다소 부족해도 어려움을 얼마든지 극복할 수 있습니다. 우리에게 가장 필요한 것은 좀 심하다 싶을 정도로 뻔뻔한 자신감입니다. 야외 스케치를 할 때는 사람들의 시선으로부터 자유롭기가 쉽지 않습니다. 그러므로 어떻게 되든 일단 그리고 보자는 용기가 없다면 야외에서 스케치북조차 꺼내 들기가 어렵습니다.

지금 당장 시작하는 것이 두렵다면 방 안에 앉아, 창문 밖에 보이는 나무부터 시작해 보세요. 그것도 여의치 않다면 나무 사진을 보고 그리기를 시도해 봐도 됩니다. 나무를 그리는 처음 시작은 설렘과

두려움이 뒤섞이기 마련입니다. 하지만 조금씩 익숙해지다 보면 두려움은 사라지고, 재미있다는 생각과 함께 자신감은 저절로 생기기 시작합니다.

혹시 여행 계획이 있다면 지금부터 이 책 크기만 한
작은 스케치북을 한 권 챙기길 바랍니다.
그리고 가까운 공원에서부터 미리 연습해 보세요.
사람이 없는 한적한 곳에서 마음에 드는 나무 한 그루를 골라
심호흡을 크게 한 번 하고, 시작해 봅니다!
일단 시작했다면, 결과는 상관없습니다.

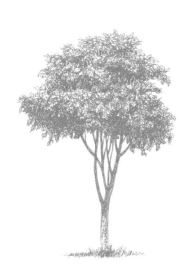

2장

연필로
그리다

# 연필 드로잉은 더 많은
# 연습과 상상력이 필요합니다

펜 드로잉으로 스트로크와 형태 감각을 어느 정도 익혔다면 펜보다
훨씬 예민한 감각이 요구되는 연필 드로잉에 도전합니다.

관념적으로는 지우개로 지울 수 있는 연필 드로잉이 더 쉬울 것 같
지만, 실제 그림을 그려 보면 연필 드로잉은 더 많은 연습과 상상력
이 필요하다는 것을 알 수 있습니다. 또한 연필 드로잉은 채색을 위
한 색연필 드로잉과 기초 테크닉이 똑같기 때문에 나중에 색을 입
히고 싶을 때도 큰 도움이 됩니다.

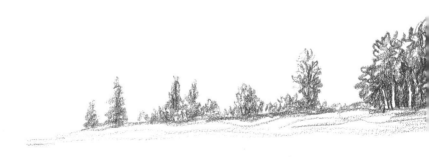

이 책에서는 별도의 채색을 다루지 않습니다. 색채가 없다는 것은 그만큼 간편하게 그릴 수 있다는 뜻이기도 합니다. 채색을 다루지 않는 이유는 채색을 위한 밑그림이 아닌, 화면을 흑과 백으로 나누는 순수한 선 드로잉의 재미와 감동을 전하고 싶었기 때문입니다. 마치 흑백 사진을 찍는 느낌으로 그리게 되는 모노톤 드로잉은 연습 과정만으로도 드로잉의 참맛을 느낄 수 있습니다.

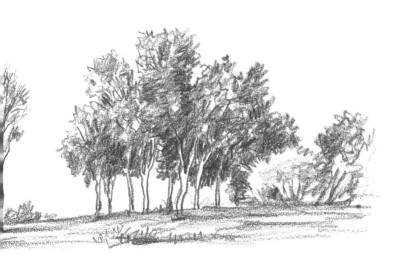

# 연필을 이용한 사철나무 그리기

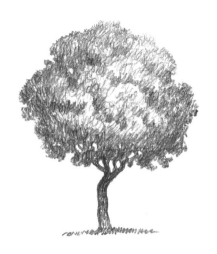

연필로 그린 사철나무입니다. 펜 드로잉에 비해 톤이 부드럽고 변화가 많음을 알 수 있습니다. 부드럽고 변화가 많다는 것은 그만큼 표현하기가 까다롭다는 뜻이고, 펜에 비해 더 많은 스트로크 연습을 해야 한다는 의미입니다. 펜은 종류에 상관없이 100% 검은색 선을 긋게 되지만 연필은 심의 강도와 누르는 힘의 세기에 따라 밝은 회색부터 어두운 회색까지 복잡한 단계가 발생합니다.

위의 보기는 심이 부드러운 4B 연필로 그렸지만, 심의 강도가 달라지면 똑같은 방식으로 그린다 해도 전혀 다른 느낌이 됩니다. 또한 종이의 크기에 따라 연필의 선택을 다르게 해야 하며 종이가 작을수록 HB나 B 연필 혹은 샤프펜슬과 같이 날카롭고 단단한 심이 좋습니다. 지금부터 연필을 이용한 스트로크 연습을 시작해 보겠습니다.

스트로크에 따라 달라지는 연필 드로잉의 다양한 변화를 보여 주는 보기입니다. 연습장에 그려 보면서 자신의 스타일에 가장 잘 맞는 스트로크를 찾아보세요.

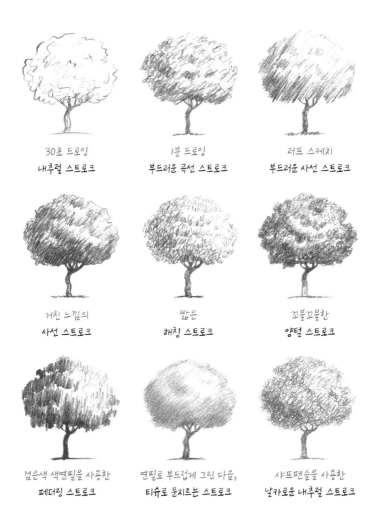

30초 드로잉
**내추럴 스트로크**

1분 드로잉
**부드러운 곡선 스트로크**

러프 스케치
**부드러운 사선 스트로크**

거친 느낌의
**사선 스트로크**

짧은
**해칭 스트로크**

꼬불꼬불한
**양털 스트로크**

검은색 색연필을 사용한
**페더링 스트로크**

연필로 부드럽게 그린 다음,
**티슈로 문지르는 스트로크**

샤프펜슬을 사용한
**날카로운 내추럴 스트로크**

아래 상자 안에 앞쪽에서 보았던 동글동글한 사철나무의 이미지를
연필로 10초 동안 그려 보세요. 눈을 감고 그려도 좋습니다.

지금 여러분이 위에 그린 그림의 스트로크는 여러분에게 가장 편안
하고 자연스러운 자유분방한 선입니다. 이것을 내추럴 스트로크라
고 하며 드로잉의 개성을 결정짓는 매우 중요한 요소입니다. 내추
럴 스트로크에는 마치 목소리나 표정과 같이 그리는 사람의 성격과
무의식이 드러나기도 합니다. 너무 흐리거나 진한 극단적인 스트로
크는 다양한 표현을 할 때 불리할 수 있습니다.

## 연필 스트로크의 기초

다양한 연필을 준비해서 아래와 같은 스트로크의 느낌을 느껴 보세요.

| 샤프펜슬 | HB 연필 | 2B 연필 | 4B 연필 | 검은색 색연필 |

가늘고 약한 직선과 굵고 강한 직선을 번갈아 가며 긋는 연습입니다. 선과 선의 간격을 일정하게 유지하면서 수평선을 페이지 가득그어 보세요. 여기에서는 연습 공간이 작으므로 샤프펜슬이나 HB연필을 사용하세요.

이 책에서 소개하는 모든 스트로크 연습은 별도의 종이에 최소한 10회 이상
반복해야 느낌을 알 수 있고, 손 근육이 기억하기 시작합니다. 앞으로 한 달 정도
꾸준히 연습한다면 당신의 손을 그림 그리는 손으로 변화시키는 데 큰 도움이 됩니다.

사선 스트로크를 연습해 보세요. 약한 톤과 중간 톤, 그리고 강한 톤
으로 나누어 촘촘하게 선을 긋습니다.

짧은 수직선을 중간에 끊지 않고 반복해 연결하는 페더링Feathering
스트로크를 연습해 봅니다.

이번에는 페더링에 의한 그러데이션Gradation：명암의 단계을 연습합니다. 연필을 쥐는 손의 힘 조절이 까다로운 연습입니다.

좀 더 촘촘한 스트로크로 그러데이션을 표현해 보세요.

짧은 사선 스트로크로 그러데이션을 연습하세요. 리드미컬한 강약 조절이 자연스럽게 이루어질 수 있도록 별도의 종이에 충분한 연습을 하기 바랍니다.

짧게 끊어지는 수직선 스트로크를 연습하세요.

옆으로 길게 이어지는 스트로크를 연습하세요.

앞에서 배운 스트로크를 떠올리며
밑그림 나무를 연필 스트로크로 완성해 보세요!

# 다양한 표현을 위한 스트로크

일정한 간격의 사선 스트로크를 연습하세요. 올려 그으면서 힘을
빼는 사선과 내리그으면서 힘을 빼는 사선입니다.

꼬불꼬불한 양털 스트로크를 두 가지 단계로 연습하세요.

세 가지 스트로크를 사용해서 세 가지 질감의 나무 기둥을 세 번씩 그려 보세요. 보기 그림은 0.5mm B심 샤프펜슬을 사용했습니다.

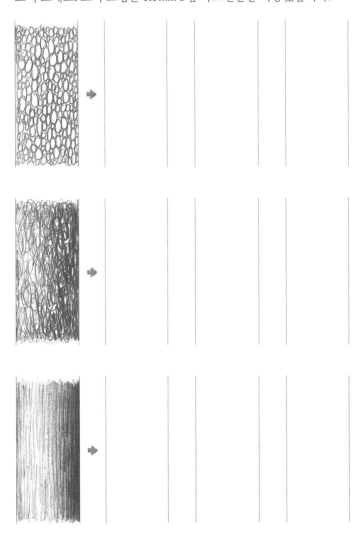

보기와 같이 짧은 페더링 스트로크를 구사하여 숲속의 나무줄기를 세 가지 톤으로 그려 보세요. 배경이 밝으면 톤이 진할수록 나무가 가까워 보입니다.

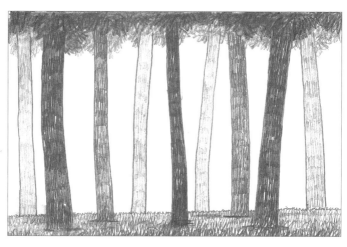

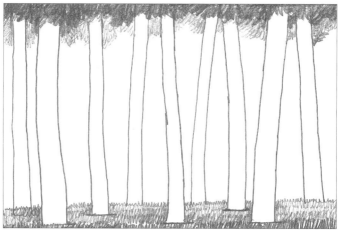

비슷한 그림을 어두운 배경에서 그려 보세요. 배경이 어두우면 톤이 밝을수록 나무가 가까워 보입니다. 즉 모든 물체는 배경과 톤이 비슷할수록 희미해지고 멀어 보이게 됩니다. 이것을 '공기원근법'이라고 합니다.

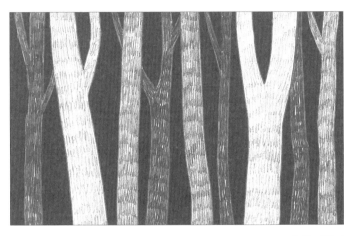

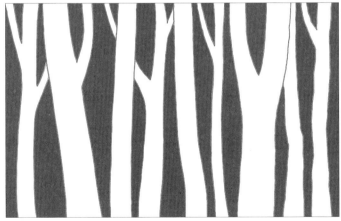

# 펜 드로잉과 연필 드로잉

미루나무를 주제로 한 드로잉의 과정입니다.

펜 드로잉을 살펴보겠습니다. 오른쪽 페이지 밑그림에 연습해 보세요.

### 1단계 : 연필 스케치

대상의 전체적인 크기와 형태를 부드러운 연필 선으로 대강 스케치합니다.

### 2단계 : 윤곽선 스케치

연필 선을 바탕으로 대상의 가장자리 윤곽선을 표시하듯 펜으로 그린 다음, 연필 선은 지워 냅니다.

### 3단계 : 그림자 넣기

대상을 밝은 부분과 어두운 부분으로 나누어 어두운 부분을 일정한 톤으로 스트로크합니다. 스트로크의 방식은 나무의 성격에 따라 달라질 수 있습니다.

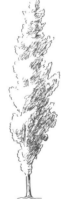

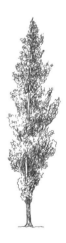

### 4단계 : 관찰과 묘사

본격적인 묘사에 들어갑니다. 부분보다는 전체적인 균형을 생각하며 위쪽부터 시작하여 아래로 내려갑니다. 콘트라스트가 애매해 보일 때는 실눈을 뜨고 보면 또렷하게 보입니다.

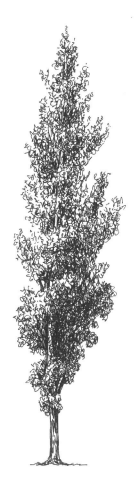

## 5단계 : 마무리

특별히 강조하고 싶은 부분이나 콘트라스트가
뚜렷한 부분을 찾아 악센트를 넣어 주고,
가장자리의 세부 묘사를 깔끔하게 해 줍니다.
손이 많이 갈수록 그림이 어두워지므로 적당한 때
마무리해야 합니다.

이번에는 같은 미루나무를 연필로 그리는 과정입니다. 앞쪽과는
조금 다른 방식으로 전개되는 밑그림 스케치를 잘 살펴보세요.

**1단계 : 중심 잡기**

나무의 중심이 되는
가장 굵은 줄기를 찾아
보조선을 긋습니다.

**2단계 : 외곽 형태선 긋기**

가장 눈에 띄게 튀어나온
모서리와 모서리를 연결시켜
전체적인 형태를 표시합니다.
지우개로 지워 내야 하는
보조선이므로 최대한 연하게
스트로크하세요.

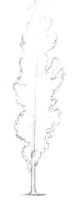

**3단계 : 윤곽선 다듬기**

보조선을 바탕으로
가장자리 윤곽선과
특징적인 내부의 윤곽선을
그린 다음, 보조선을
깨끗하게 지웁니다.

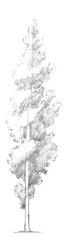

**4단계 : 명암 넣기**

어두운 그늘을 찾아
부드럽고 일정한 톤으로
스트로크해서 명암을
구분합니다. 이 단계를
마치고 나면 절반은
끝난 셈입니다.

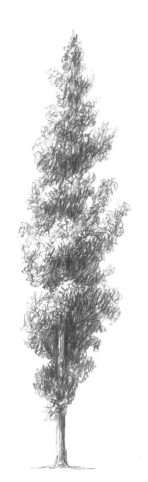

### 5단계 : 묘사와 마무리

묘사의 핵심은 부드러운 곡선으로 시작해서
마무리로 갈수록 강하고 날카로운 선으로
진행하는 것입니다. 처음부터 진하게 그리면
나무는 금세 숯으로 변합니다. 어느 정도 되었다
싶을 때 과감하게 연필을 놓아야 합니다.
지나친 것보다는 부족한 게 낫습니다.

지우개 모서리를
뾰족하게 잘라
꼭 필요한 부분만
지워 내세요. 너무 강한
선은 지우개로 꾹꾹 눌러
흑면을 묻혀 내는 느낌으로
톤을 떨어뜨려야 합니다.

# 연필 드로잉의
## 매력과 즐거움을 느껴 보세요

연필 드로잉에 대해 조금 더 자세히 살펴봅니다. 앞에서 말했듯 연필
은 펜과는 차원이 다른 스트로크를 구사할 수 있고, 강약 사이에 수없
이 다양한 톤이 가능하기 때문에 꾸준한 연습이 필요합니다.

보기 그림에 사용된 연필은 주로 HB와 2B 연필을 함께 사용했으며
HB 연필은 밝은 톤과 날카로운 선에 유리하고, 2B 연필은 어두운 톤
과 굵고 강한 선을 나타낼 때 유리합니다. 이 책으로 간편하게 연습할
때는 심을 깎을 필요가 없는 0.5 혹은 0.7mm 샤프펜슬을 사용할 것을
추천합니다. 샤프펜슬 두 자루에 HB 심과 2B 심을 구분해서 넣어 두
고 사용하면 더욱 좋습니다. A3 사이즈 이상의 큰 그림을 그릴 때는
4B나 6B 연필을 사용하면 좋은 효과를 볼 수 있습니다. 밝은 톤과 어
두운 톤, 날카로운 선과 굵고 강한 선이 만들어
내는 리듬과 조화를 이해하게 되면 연필
드로잉의 진정한 매력을 깨닫게 됩니다.
드로잉을 익히는 과정은 끊임없이
반복되는 깨달음의 연속입니다.
깨달음이 깊어질수록 사물을 보는
시각이 깊어지고 아름다운 것이 왜
아름다운지, 무언가를 창조해 내는 일이
왜 힘들지만 즐거운 일인지 알게 됩니다.

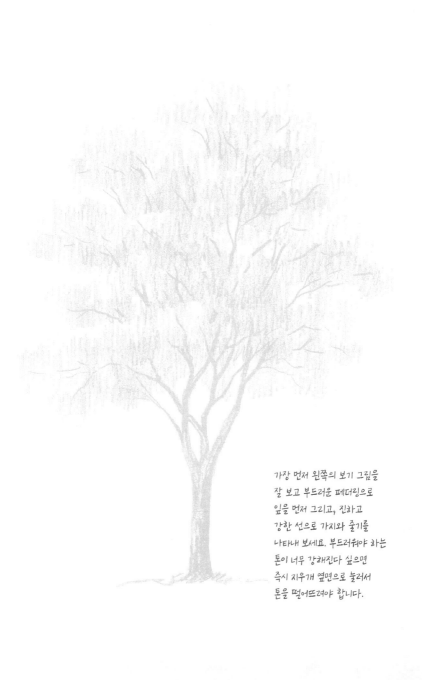

가장 먼저 왼쪽의 보기 그림을
잘 보고 부드러운 페더링으로
잎을 먼저 그리고, 진하고
강한 선으로 가지와 줄기를
나타내 보세요. 부드러워야 하는
톤이 너무 강해진다 싶으면
즉시 지우개 옆면으로 눌러서
톤을 떨어뜨려야 합니다.

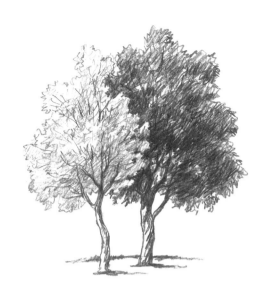

두 그루의 나무를 서로 다른 톤으로 나타내는 연습입니다. 밝은 톤을 표현할 때는 연필을 잡은 손의 힘을 빼고, 손목 또한 부드럽게 움직이도록 노력하세요. 밝고 부드러운 톤은 예민한 감각과 많은 연습이 요구되는 까다로운 표현입니다. 스트로크가 마음먹은 대로 되지 않으면 169쪽부터 시작되는 스트로크 연습으로 돌아가 감각을 익히고 나서 다시 도전해 보세요.

연필 드로잉에서 빼놓을 수 없는 도구는 지우개입니다. 지우개는 말랑말랑한 미술용을 대각선으로 잘라 사용하는 것이 좋습니다. 지우개를 많이 사용할수록 그림이 지저분해질 가능성이 높기 때문에 최대한 적게 사용하도록 노력하세요. 또한 새끼손가락의 아래쪽에 흑연이 묻어 그림이 지저분해질 수 있으므로 손날 밑에 종이를 대고 그리는 습관을 들이면 그림과 손이 늘 깨끗하게 유지됩니다.

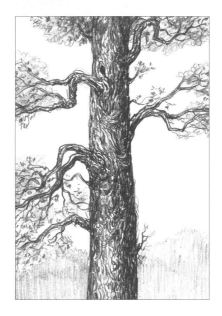

참나무의 줄기는 껍질 층이 코르크 성분이라 두껍고 거칩니다. 위의 보기 그림을 잘 관찰하면서 오른쪽에 그려 보세요. 아래 보기는 드로잉의 순서를 크게 세 단계로 나누어 본 것인데, 모든 그림에 적용됩니다.

**1단계 : 밑칠**
부드러운 톤으로 명암을
크게 나눕니다.

**2단계 : 묘사**
중간 톤으로 변화를
나타냅니다.

**3단계 : 마무리**
강한 톤으로 대비를
극대화시킵니다.

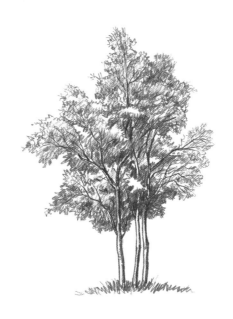

스케치에 생동감을 불어 넣는 핵심은 스트로크입니다. 스트로크는 그리는 사람의 성격과 자신감이 그대로 드러나는 자신만의 표현 방식이기도 합니다. 가장 쉽고 편안한 스트로크는 대각선 방향의 사선 스트로크이며, 오른손잡이는 오른쪽으로 왼손잡이는 왼쪽으로 기울게 됩니다. 아래 보기처럼 세 가지 강도의 사선 스트로크를 손에 익을 때까지 반복해서 연습하면 속도감이 느껴지는 시원한 느낌의 드로잉을 할 수 있습니다. 세 그루의 염주나무를 경쾌한 스트로크로 표현해 보세요.

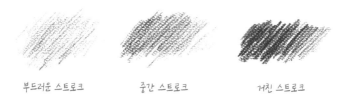

부드러운 스트로크       중간 스트로크       거친 스트로크

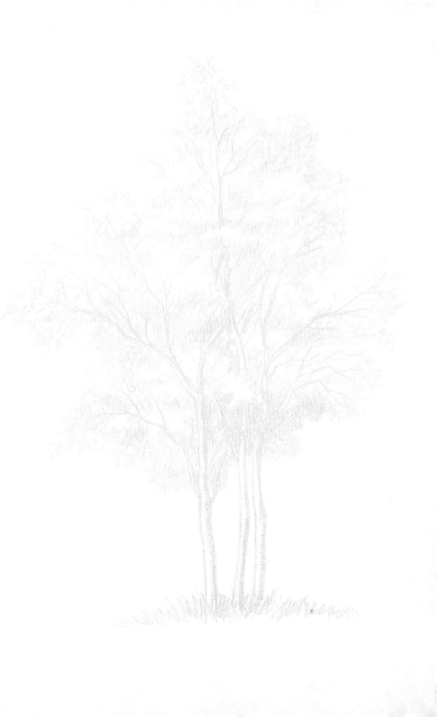

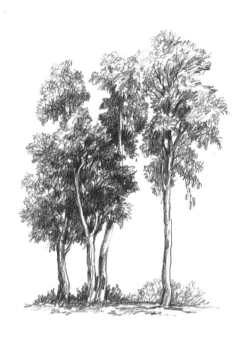

경기도 양수리에서 그린 나무 네 그루의 스케치입니다. 이 그림의 공간은 크게 주제가 차지하는 포지티브 공간과 아래쪽 보기에서 어둡게 보이는 네거티브 공간으로 나뉩니다. 이 두 공간의 적절한 비율이 그림의 균형과 구도의 세련미를 결정합니다.

스케치의 시작은 이 두 공간을 구분하는 선, 즉 가장자리 윤곽선을 포착하는 일입니다. 두 공간의 구분이 뚜렷할수록 주제가 부각되는 그림이 되고 구분이 모호해질수록 배경에 묻히는 그림이 됩니다. 오른쪽 가장자리 윤곽선을 이용하여 위의 보기 그림을 연습해 보세요.

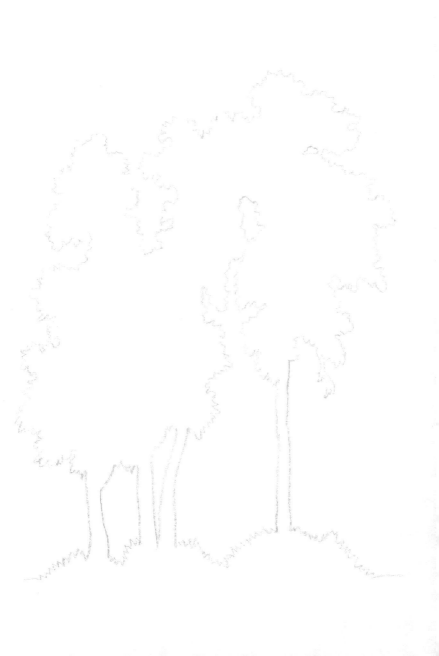

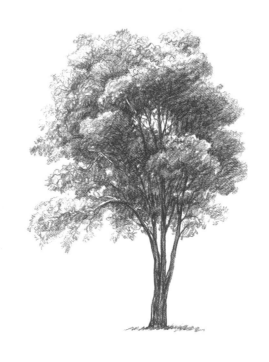

# 모감주나무

나무 위에 흩뿌려진 샤프란처럼

여름철 노란색 꽃송이가 아름다운 모감주나무입니다.

그리면서 이 나무 자체가 하나의 숲이란 생각을 했습니다.

최대한 부드러운 스트로크로 나무 전체에 밑칠을 하고

나뭇잎을 여러 개의 덩어리로 나누어 서서히

그늘진 부분이 드러나도록 명암 묘사를 합니다.

부드럽고 엷은 밑칠을 할 때는 연필을 길게 깎아

옆으로 눕혀서 스트로크하는 것이 좋습니다.

# 소나무

안면도에서 그린 수많은 소나무 스케치 중 하나입니다.
저마다 형태가 다른 수백 그루의 소나무가 병풍처럼
둘러쳐진 방풍림을 보고, 가까운 나무부터 한 그루씩
그리기 시작했습니다. 한 번 찾아갈 때마다 열 그루씩,
언젠가는 방풍림 전부를 그려야지
생각했지만 여태껏
오십여 그루밖에
그리지 못했습니다.
이 그림은
샤프펜슬로
밑그림을 그리고,
검은색 색연필로
드로잉한 것입니다.

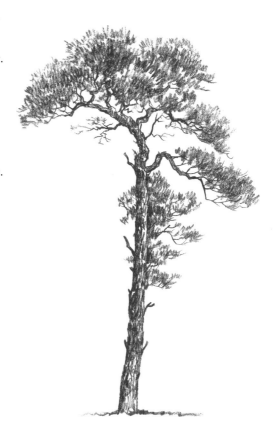

## 감람나무

겟세마네 동산에 서 있는 감람나무입니다.

언덕 전체에 듬성듬성 크고 작은 감람나무가
자라고 있었는데 제가 그린 이 나무의 나이는
이천 년이 훨씬 넘었다고 하니, 이 동산에서

설교하시던 예수님의 실제 모습을 본
현존하는 유일한 목격자일 것 같습니다.

바로 옆에 공동묘지가 있어서
인간의 짧은 삶과 여전히 싱그러운

열매를 맺는 고령수가 묘한
대조를 이룹니다.

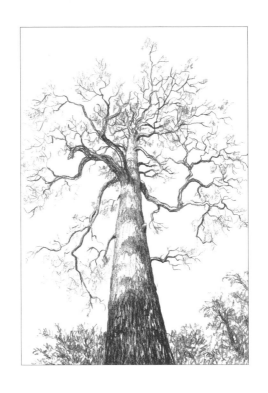

## 호두나무

중국 서쪽 끝, 허톈에는 천 년이 넘은 호두나무가
많이 있습니다. 100세 이상 노인이 많기로 유명한 이 곳의
장수 비결은 바로 호두입니다. 거의 일 년 내내 주먹만 한 초록색
열매가 열리는데, 말리지 않은 생 호두를 잘라 씨앗을
꺼내 먹습니다. 약간 덜 익은 생밤과 맛이 비슷합니다.
평생을 하루도 빠짐없이 매일 호두 다섯 개씩 드셨다는
그 동네 95세 노인이 생각납니다.

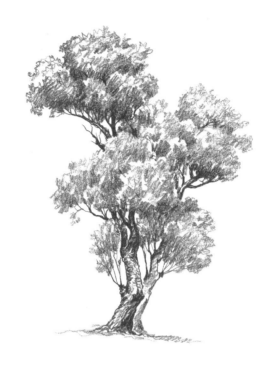

## 꽃개오동

창경궁에서 스케치한 꽃개오동입니다.
실제로는 가지가 훨씬 무성했지만 그리는 과정에서
제 마음대로 전지를 해서 날씬하게 만들었습니다.
한 자리에서 함께 싹을 틔우고 보니
서로가 서로에게 해가 될까 염려되었는지
반대편으로 비스듬히 기울며 자라고 있습니다.
사람이건 나무건 너무 함께 붙어 있다 보면
문제가 생긴다는 것을 아는가 봅니다.

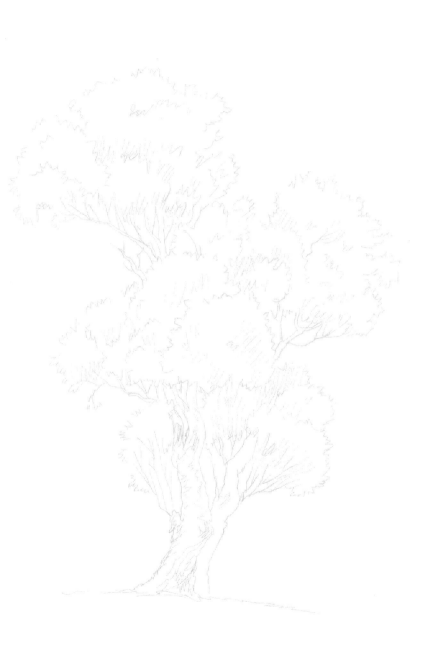

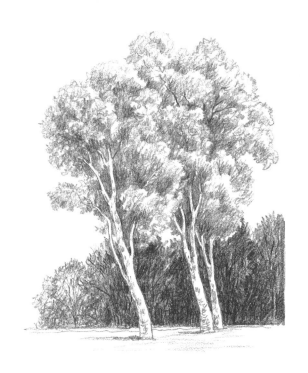

# 백양나무

올림픽공원에서 스케치한 세 그루의 백양나무입니다.
올림픽공원의 숲에는 평생 동안 그려도 될 만큼
아름답고 개성 있는 나무가 많이 있습니다.
백양나무의 줄기 색깔은 배경의 숲과 뚜렷하게
대비시키기 위해 밝은 상태로 그림자만 표시했습니다.
이 그림은 크게 세 가지 톤으로 구성되었습니다.
가장 밝은 톤의 줄기와 중간 톤의 잎 부분,
그리고 가장 어두운 톤의 숲이 배경이 됩니다.

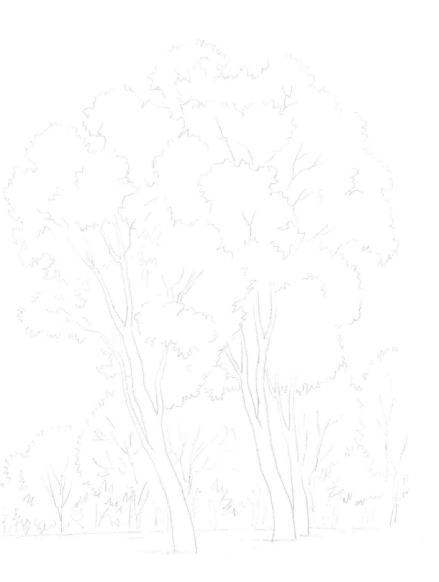

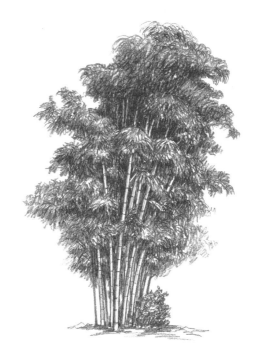

# 대나무

담양을 비롯한 우리나라 남쪽의 대나무 숲이 아기자기한
느낌이라면, 중국 윈난성의 대숲은 어마어마한 느낌으로
영화 〈와호장룡〉에서 보았던 바로 그 숲입니다.
바람이 불면 숲 전체가 일렁이며 잎사귀 부딪는 소리가
마치 장마철 소나기처럼 요란합니다.
이 스케치는 담양에서 그린 대나무 숲의 일부입니다.
몇 차례 대나무 숲을 그려 보았지만 지나치게 곧은
대나무를 반듯하게 그리기란 쉽지 않습니다.

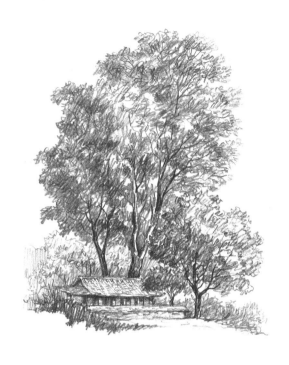

# 경북 봉화의 마을

경북 봉화의 한 고택 근처에서 그린 풍경 스케치입니다.
의도적으로 집 뒤쪽의 나무를 실제보다 크게 그려서 웅장한
느낌을 주었습니다. 스케치가 사진보다 좋은 점은
이처럼 풍경의 구성을 내 마음대로 바꿀 수 있다는 점이고,
공통점은 그렇게 마음대로 바꿀 수 있기까지는 상당한 노하우와
연습 기간이 필요하다는 점입니다. 단점이 있다면 언제 어디서든
셔터만 누르면 찍히는 사진과 달리 그림은 날씨를 비롯한
여러 가지 조건이 허락해야만 그릴 수 있다는 점입니다.

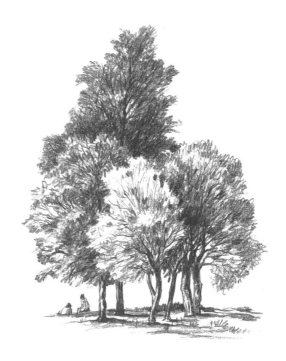

# 여행지에서 만난 나무

여행이 취미인 저는 여행을 마치고 돌아와
스케치북을 정리하다 보면 그중 절반 이상이 나무와 숲으로
채워져 있습니다. 마치 나무와 숲을 그리기 위해
여행을 떠났던 것처럼 결과는 늘 마찬가지입니다.
진도를 여행하다 그린 이 그림은
의도적으로 앞쪽에 있는 나무를 밝게 처리하여
공간감을 표현하였습니다. 그림 안에 사람이나 집을
포함시키면 나무의 크기를 짐작하기가 쉽습니다.

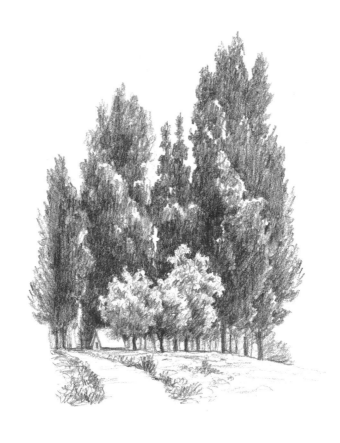

지금부터 연습하게 될 보기 그림들은 앞에서와는 조금 다른 표현 방식으로 그려진 풍경들입니다. 위 그림의 경우에는 앞쪽의 작은 나무를 제외한 배경의 큰 나무들을 입체감이 거의 없는 평면으로 처리하여 어둡고 묵직한 숲의 이미지를 표현하였으며 스트로크를 일정하게 하여 차분한 느낌을 주었습니다. 스트로크의 대비는 주제를 부각시키고, 그림 전체에 변화를 주는 중요한 테크닉입니다.

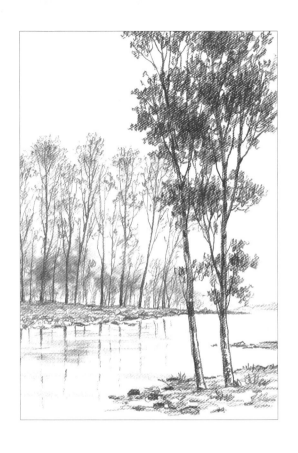

이 그림은 밑그림 스케치를 한 후에 연필심 가루를 티슈나 손가락에 묻혀 배경의 나무와 아래쪽 물가에 문지른 다음, 묘사를 시작했습니다. 멀리 보이는 나무는 일반 연필을 사용하였고, 오른쪽 두 그루는 검은색 색연필을 사용하여 원근감을 나타냈습니다. 어른거리는 물결은 지우개를 사용하였습니다. 문지르기 기법은 스케치의 기법 가운데 하나이며 가장 부드럽고 일관된 톤을 만드는 기술입니다.

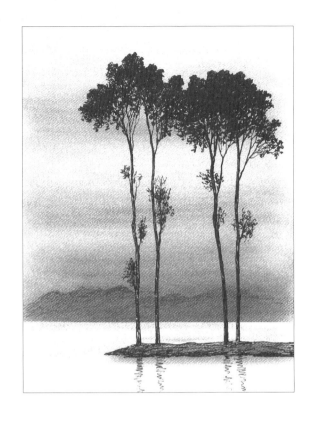

이 그림은 연필심을 칼로 충분히 갈아 놓은 다음, 아래쪽 물가 경계
선에 종이를 대고 티슈에 가루를 넓게 묻혀서 좌우로 문질러 석양
을 표현하였습니다. 그 위에 연필로 멀리 보이는 산을 배경보다 조
금 더 진하게 구분하였고, 앞쪽의 나무와 땅 부분은 펜으로 그려서
콘트라스트를 강하게 주었습니다. 마무리 단계에서 호수에 반사된
석양을 약한 톤으로 문질러 완성하였습니다. 이 기법은 매우 빠르
고 효과적으로 배경을 처리할 수 있어서 즐겨 사용합니다.

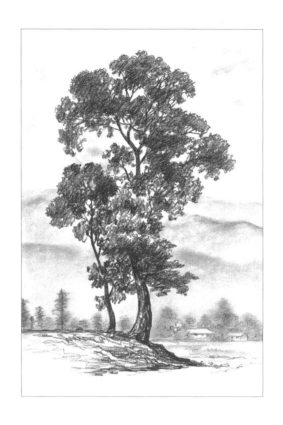

이 그림 역시 문지르기 기법으로 하늘의 구름과 멀리 보이는 능선, 그리고 아래쪽 숲 부분까지 완성하고 그 위에 4B 연필을 사용하여 진한 스트로크로 나무와 아래쪽 땅을 그렸습니다. 문지르기는 종이의 질감과 밀접한 관계가 있습니다. 표면이 거칠거나 부드러울수록 풍부한 톤의 변화를 구사하기가 쉽습니다. 가깝게 보이는 대상은 거칠고 강한 스트로크로, 멀리 보일수록 부드럽고 흐릿하게 표현하는 것은 드로잉의 가장 기본입니다.

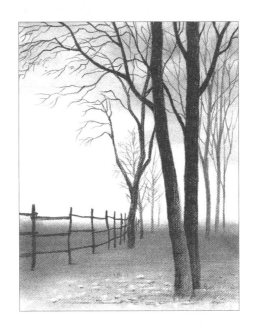

매우 사실적으로 표현한 이 그림도 문지르기를 효과적으로 활용했습니다. 하늘과 땅의 경계를 모호하게 나타내서 안개가 낀 듯한 느낌을 주었습니다. 멀리 보이는 나무는 연필로, 가까운 나무와 울타리는 검은색 색연필을 사용해서 원근감을 나타냈습니다. 아래쪽 낙엽의 표현은 지우개 모서리로 찍어 낸 다음 그림자를 살짝 집어넣은 것입니다. 연필심을 대신해서 파스텔 가루로 문지르기를 하면 다양한 색감으로 더욱 풍부한 표현이 가능해집니다. 위의 보기 그림 같은 경우라면 보라색이나 파란색 계열로 새벽 풍경을 나타낼 수 있고 주황색과 노란색, 혹은 갈색과 자주색으로 석양의 이미지를 표현할 수 있습니다.

# "나무를 그리는 당신은 행복한 사람입니다"

저와 함께했던 나무 그리기는 여기까지입니다. 지금부터 당신은 제가 보여드릴 수 없었던 표현의 한계를 넘어 당신만의 표현에 도전해야 합니다. 하얀색 종이 위에 밑그림부터 시작해야 하는 두려움을 스스로 극복해 낼 수 있기를 바랍니다.

나이가 들수록 무엇이든 새로운 시도는 점점 힘들어집니다. 어릴 적의 호기심과 상상력, 새로움에 대한 열정과 꿈, 순수함과 기발함은 차츰 사그라지고, 습관처럼 굳어진 일상의 궤도를 벗어나는 것에 대한 두려움은 커져만 갑니다. 그림은 아무나 그리는 것이 아니라는 고정관념이나 여유가 없다는 핑계로, 혹은 재주가 없다는 착각으로 자신에게 투자하는 시간을 더 이상 아낄 필요가 없습니다. 이 책이 당신의 두려움을 극복하고, 오랜 시간 당신 내면 깊숙한 곳에서 잠자고 있던 창작의 욕망을 깨우는 불씨가 되었으면 좋겠습니다.

'나무가 좋아서 나무를 그린다'는 생각으로 욕심을 버릴 수만 있다면 나무는 틀림없이 종류에 상관없이 당신의 편안한 모델이 되어줄 것입니다. 나무를 그릴 수 있는 것만으로도 당신은 행복한 사람입니다.

나무를 그린다는 것은 이 세상에서 단 하나뿐인
'나'를 표현하는 작업입니다.
행복하고 독창적인 삶은 나이와 아무런 상관이 없으며
끊임없이 세상과 소통하기 위해 노력하는 사람에게만
주어지는 가장 가치 있는 상일 것입니다.
예술은 영혼을 살찌웁니다. 예술과 함께하는 삶은
늘 푸른 상록수처럼 싱싱하고 풍요롭습니다.
이 세상에서 특별한 축복을 받은 극소수만이
자신의 손으로 그린 썩 마음에 드는 그림 한 점을
자신의 거실 벽에 걸어 둘 수 있습니다.
나무를 아끼고, 그림을 사랑하는 당신에게 이 책을 바칩니다.

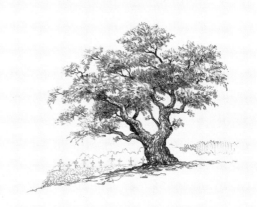

# 나무 그림 찾아보기

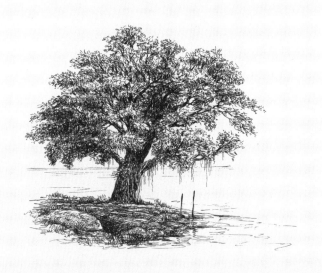

**김충원 쓰고 그림**

서울대학교 미술대학과 대학원에서 시각 디자인을 전공했으며, 오랜 기간 명지전문대학 커뮤
니케이션 디자인과 교수로 재직했다. 다섯 번의 개인전을 연 드로잉 아티스트이자, 전방위 디
자이너로서 다양한 분야에서 새롭고 독특한 콘텐츠로 활발한 창작 활동을 하고 있다. 그동안 지
은 책으로는 일상 예술가를 위한 〈스케치 쉽게 하기〉, 〈5분 스케치〉, 〈김충원 미술 수업〉 시리즈
등이 있으며, 누구나 쉽게 즐기는 컬러링북 〈행복한 채색의 시간〉, 〈힐링 드로잉 노트〉, 〈5분 컬
러링북〉 시리즈, 그리고 여행가로서 전 세계의 오지를 여행하며 남긴 드로잉 에세이 《스케치
아프리카》 등이 있다.

**오늘도
나무를
그리다**

1쇄 – 2020년 11월 17일
2쇄 – 2020년 12월 3일
지은이 – 김충원
발행인 – 허진
발행처 – 진선출판사(주)
편집 – 김경미, 이미선, 권지은, 최윤선
디자인 – 고은정, 구연화
총무 · 마케팅 – 유재수, 나미영, 김수연, 허인화
주소 – 서울시 종로구 삼일대로 457 (경운동 88번지) 수운회관 15층
　　　 전화 (02)720-5990　팩스 (02)739-2129
　　　 홈페이지 www.jinsun.co.kr
등록 – 1975년 9월 3일 10-92

＊책값은 뒤표지에 있습니다. ⓒ 김충원, 2020

ISBN 979-11-90779-19-7 13650

**진선아트북**은 진선출판사의 예술책 브랜드입니다.
창작의 기쁨이 가득한 책으로 여러분에게 미적 감성을 선물하겠습니다.

＊이 책은 《나의 드로잉 다이어리 : 나무를 그리다》와 《나의 드로잉 다이어리 : 숲을 그리다》를
　한 권으로 새롭게 편집한 것입니다.